콘텐츠 ——

—— 성공을

말하다 ——

콘텐츠 ——— ——— 성공을 말하다 ———

전현택 지음

성공한 콘텐츠는 이유가 있다

유튜브를 보면 재미있는 콘텐츠와 재미없는 콘텐츠가 있다. 재미없는 콘텐츠는 끝까지 감상하지 않는다. 반면, 재미있는 콘텐츠는 끝까지 보는 것은 물론이고 두 번, 세 번 반복해서 듣거나 보게 된다. 그러나 유튜브를 계속 보면 재미있는 콘텐츠를 찾기가 점점 어려워진다. 마치 오랜만에 중요한 행사에 참여하려고 옷장을 열면 입을만한 옷을 찾기 어려운 것처럼 재미있는 유튜브 영상을 찾는 일이 힘들어진다. 그리고 볼만한 콘텐츠가 적다고 불평한다.

유튜브에 자신이 스스로 만든 영상을 올리려고 마음먹는 순간, 지금까지 재미없다고 무시했던 영상들도 쉽게 만들어진 것이 아니라는 사실을 곧 알게 된다. 우연히 재미있는 순간을 한두 번 영상에 담을 수는 있지만, 재미있는 콘텐츠를 기획하여 영상을 만드는 것은 완전히 다른 일이기 때문이다. 그래서 쉽게 영상을 만들겠다고 생각했던 사람들 중 많은 사람들이 중간에 콘텐츠 만들기를 포기한다. 어려움을 극복하고 힘들게 유튜브에 콘텐츠를 올린 사람들은 계속해서 자신들이 올린 영상의 조회수를 확인하고 자신이 제작한 영상의 조회수가 많아지기를 기대한다. 유튜브에서

성공한 콘텐츠는 조회수가 많은 콘텐츠이다. 그래서 조회수가 적다면 안타깝게 생각하면서, 유사한 콘텐츠들 중에서 조회수가 많은 콘텐츠와 자신의 콘텐츠를 비교하게 되고, 조회수가 적은 이유를 알고 싶어한다. 콘텐츠를 제작하는 순간, 재미있는 콘텐츠는 영상을 선택하는 기준이 아니라 자신이 만들고 싶은 콘텐츠의 목표가 된다.

이 책은 콘텐츠를 제작하는 사람들에게 성공하는 콘텐츠의 이유를 설명하고자 한다. 영화를 만드는 사람이나 게임을 제작하는 사람들은 콘텐츠를 제작하여 성공하고자 한다. 유튜브 영상의 경우 조회수가 많은 콘텐츠를 성공했다고 할 수도 있지만, 성공한 영화의 기준의 경우는 얼마나 많은 사람들이 봤는가에 따라 간단하게 판단할 수 없다. 지상파TV 또는 케이블TV에서 반복적으로 상영된 영화는 감상한 사람 숫자가 많다고 단순하게 성공한 콘텐츠라고 할 수 없기 때문이다. 그렇다면 일반적인 대중문화 콘텐츠에서 성공이란 무엇일까?

콘텐츠는 메시지를 전달한다. 콘텐츠가 성공할수록 더 많은 사람들에게 그 메시지를 전달할 수 있다. 일반적으로 사람들이 좋아하는 콘텐츠, 성공한 콘텐츠는 재미있는 콘텐츠라고 하기보다는 창작자가 전달하고자 하는 메시지가 잘 전달된 콘텐츠다. '재미'는 필요하긴 하지만, 필수적이지는 않다. 콘텐츠 특성에 따라 '재미'는 매력적인 요소가 될 수도 있고, 그 반대의 결과를 가져올 수도 있다. 콘텐츠가 성공할수록 더 많은 사람들에게 메시지를 전달할 수 있다. 이러한 과정에서 수익이 창출되고, 그 수익을 바탕으로 지속적으로 콘텐츠를 제작할 수 있게 된다. 이것이 이 책에서 말하고자 하는 성공의 의미다.

이 책은 성공회대학교에서 2010년부터 진행한 '콘텐츠 해외사례분석' 강의 내용을 토대로 한다. 강의를 진행하면서 콘텐츠 분야의 다른 교수님들과 전문가들의 좋은 강의나 발표를 참조해서 내용과 형식을 빌려 온 것이 부분적으로 포함되어 있다. 따라서 이야기 전개의 순서와 예시의 중복이 있을 수 있으나, 모든 내용을 재해석하고 다른 관점을 표현하려고 노력하였다. 강의와 책 내용에 도움을 준 많은 분들께 감사한 마음을 전한다.

CONTENT

CONTENT

들어가며

CONTENTS

성공한 콘텐츠의 기준

어떤 콘텐츠가 성공한 콘텐츠일까? 유튜브에서 조회수가 100만 이상 나오는 콘텐츠는 성공했다고 할 수 있을까? 콘텐츠의 성공에 대해서 논의하기 전에 무엇을 성공한 콘텐츠라고 할 것인가에 대한 기준이 있어야 한다. 영화는 관객 수, 유튜브는 조회 수, 게임은 유료 회원 수 등 콘텐츠 장르마다 다른 기준이 있다면 통일된 콘텐츠 성공의 기준이라고 할 수 없다. 그렇다면 무엇을 콘텐츠 성공의 통일된 기준으로 간주할 수 있을까? 이 책에서는 콘텐츠의 수익을 성공의 기준으로 보려고 한다. 100만 이상의 조회 수의 유튜브 영상이나 1,000만 명 이상의 관객을 동원한 영화는 콘텐츠의 수익의 관점에서 상대적으로 성공했다고 할 수 있다. 그러나 성공의 기준을 수익으로 한정하는 것은 문제가 있다. 수익을 창출하지 못하였다고 해도, 예술적인 가치가 높거나 각각의 콘텐츠 장르에서 역사적으로 중요한 의미를 갖는 콘텐츠들이 존재하기 때문이다.

디즈니 애니메이션 중 『월-E』나 『인사이드 아웃』은 독창적인 내용과 주

진짜 나를 만날 시간

『인사이드 아웃』, 2015,
월트디즈니 컴퍼니 코리아㈜.

제로 인정을 받는 콘텐츠이다. 이 작품들은 일반적인 디즈니 애니메이션의 한계를 뛰어넘어 새로운 지평을 개척했다고 평가받는다. 성공의 기준을 수익으로만 제한한다면 『겨울왕국』이 『월-E』나 『인사이드 아웃』보다 더 많은 수익을 올렸기 때문에 더 성공한 콘텐츠라고 할 수 있다. 하지만 성공만을 기준으로 삼는 것은 여러 한계가 있다.

그럼에도 불구하고 대중문화콘텐츠의 성공 기준을 수익으로 결정한 이유는 모든 콘텐츠 장르에서 동일하게 적용될 수 있고, 대중문화콘텐츠는 예술 작품과는 달리 시장에 나오는 것을 전제로 제작되기 때문이다. 또한 콘텐츠를 통해 수익을 창출하지 못하면, 그 콘텐츠를 만든 기업이나 창작자들은 콘텐츠를 만들 기회가 줄어든다. 새로운 영화감독이 만든 영화가 아무리 독창적이고 예술성이 뛰어나도, 수익을 창출하지 못하면 다음 작품을 제작할 수 있는 기회가 줄어든다. 이처럼 수익은 지속적인 콘텐츠 제작의 토대가 된다.

성공한 콘텐츠의 객관적인 기준을 수익이라고 한다면, 성공한 콘텐츠의 질적인 기준은 익숙함과 새로움의 융합, 스토리텔링, 우수한 제작인력의 관점에서 생각해 볼 수 있다. 첫 번째 콘텐츠의 질적인 성공 기준은 익

숙함과 새로움의 융합이다. 대중적으로 성공한 콘텐츠는 대중에게 익숙한 부분이 필요하다. 완전히 새로운 형식과 내용으로 시장에 나온 콘텐츠는 예술적으로 뛰어날 수 있지만, 시장에서 수익을 얻기 어려울 가능성이 많다. 그러나 동시에 익숙하고 진부한 내용과 형식이라면 그 콘텐츠도 시장에서 성공하기 어렵다. 질적인 기준에서 성공한 콘텐츠의 특성은 익숙함과 새로움을 적절하게 융합시키는 것이다.

두 번째 질적인 성공 기준은 스토리텔링의 우수함이다. 스토리텔링이 우수하다고 해서 모든 콘텐츠가 성공하는 것은 아니지만 성공한 콘텐츠 중에서 스토리텔링의 수준이 낮은 경우는 거의 없다. 스토리텔링은 이야기의 전개뿐만 아니라, 영상의 구성과 음악 등 다양한 요소들이 포함된 것을 의미한다. 게임에서는 세계관과 게임 운영방식도 스토리텔링이라고 할 수 있다. 세 번째 질적인 성공의 기준은 뛰어난 제작인력이 참여 여부이다. 뛰어나다는 표현이 객관적이지 않기에 질적인 기준이라고 할 수 있다. 성공한 콘텐츠는 대부분 뛰어난 인력이 참여하게 된다. 이미 검증된 인력에 의해서 성공한 콘텐츠가 제작되거나 새롭게 참여한 인력의 능력이 처음 확인될 수도 있지만, 성공한 콘텐츠의 기준으로

『타이타닉』, 1997, 20세기 폭스, 파라마운트.

얼마나 유능한 인력이 참여하였는가는 매우 중요하다.

　이 책에서는 콘텐츠의 성공요인을 감독의 관점, 제작자의 관점, 기업의 관점, 시스템의 관점 등 다양한 관점으로 설명하고자 한다. 각각의 관점을 대표하는 콘텐츠들의 성공요인을 분석하면 콘텐츠의 성공요인에 대해 자신만의 관점을 만들 수 있다. 그리고 이 책에서 다루는 모든 사례들은 흥행에 성공하고 큰 수익을 얻은 콘텐츠이다.

CONTENTS

CONTENTS

1.
『아바타』의 감독 제임스 카메론

수익을 성공의 기준으로 생각한다면, 전 세계에서 가장 많은 수익을 얻은 영화가 가장 성공한 콘텐츠라고 할 수 있다. 2009년 개봉한『아바타』는 북미 흥행수익 7억 6천만 달러, 전 세계 흥행 수익 27억 8천만 달러라는 역대 최고의 성적을 달성했다. 이 기록은 이전까지 전 세계 영화의 최고 수익을 자랑하던『타이타닉』의 흥행 수익을 넘어섰다. 『타이타닉』이 기존 역대 1위 영화의 관객 수를 초과하는데 걸린 기간이 41주가 소요되었는데,『아바타』는 불과 6주 만에 기존 역대 흥행 기록을 초과하였다. 성공한 콘텐츠의 기준을 '수익'으로 한다면,『아바타』와『타이타닉』은 전 세계 영화중에서 가장 성공한 콘텐츠라고 할 수 있다. 2020년『어벤져스: 엔드게임』이 전 세계 최고 수익을 올리기 전까지『아바타』는 11년간 전 세계 영화 중 수익 1위의 자리를 차지하고 있었다. 여기에서 놀라운 것은『아바타』와『타이타닉』은 한 명의 감독에 의해 만들어졌다는 점이다. 제임스 카메론 감독이 그 주인공이다.

콘텐츠의 성공요인을 분석함에 있어서 콘텐츠 자체를 대상으로 하는 것이 일반적이지만, 한 사람의 감독이 20년 이상 전 세계 영화 흥행성적 1위의 작품을 모두 만들었다면 콘텐츠보다 그 사람이 성공요인이라고 할 수 있다. 제임스 카메론 감독의 성공요인을 두 가지 측면에서 볼 수 있다. 첫째는 뛰어난 스토리를 만들어 내는 능력이고, 두 번째는 컴퓨터 그래픽의 중요성을 정확히 이해하고 적극적으로 활용한 측면이다.

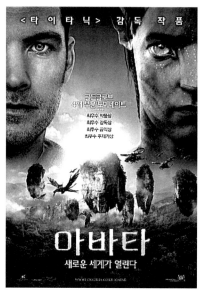

『아바타』, 2009, 20세기 폭스 사.

『타이타닉』과 『아바타』를 만들었던 제임스 카메론 감독의 대중적인 성공은 자신이 각본을 쓰고 감독한 『터미네이터』에서 시작된다. 『터미네이터』의 감독이 될 수 있었던 이유도 자신이 쓴 각본의 가치를 인정받았기에 가능했다. 제임스 카메론 감독이 성공할 수 있었던 첫 번째 이유는 그가 독창적인 스토리를 만들 수 있는 능력이 있었기 때문이다. 제임스 카메론은 『타이타닉』과 『아바타』 두 작품 모두 스스로 각본을 썼다. 『아바타』의 성공요인을 스토리 측면에서 찾는다면 그것은 모두 제임스 카메론 감독 자신이 성공요인이 된다.

또한 제임스 카메론 감독은 1993년 디지털 도메인(Digital Domain) 이라는 컴퓨터그래픽 회사를 공동으로 설립한다. 현재 영화에서 컴퓨터그래픽의 중요성은 당연한 일로 받아들여지지만, 과거에는 그렇지 않았다. 1990년대 초반부터 제임스 카메론 감독은 컴퓨터그래픽이 향후 영화에서 필수적인 요소가 될 것을 예측하고 이 분야를 선도했다. 전 세계 영화 시장에서 20년 이상 최고의 흥행 성적을 달성한 콘텐츠를 만든 사람이 제임스 카메론 감독이다. 수익을 기준으로 성공을 판단할 때 제임스 카메론 감독은 영화 콘텐츠 분야에서 첫 번째로 연구해야 할 대상이다.

2.

새로운 이야기와 신선한 배경

『아바타』의 성공요인 중에서 첫 번째로 고려해야 하는 것은 '스토리'다. 성공한 콘텐츠는 뛰어난 스토리를 가지고 있다. 스토리는 콘텐츠의 기본적인 내용이다. 『아바타』는 스토리에 있어서 기존에 있던 영화들과 차별된 모습을 보여준다. 캐릭터의 새로운 관점을 제시하고, 제작 당시의 시대적 흐름과 일치하는 주제를 포함하고 있다. 창조적인 세계관을 구성하고 있으며, 새로운 이야기 구조를 가지고 있다.

캐릭터의 새로운 관점을 제시

『아바타』는 캐릭터에 대한 새로운 관점을 제시했다. 『아바타』의 주인공은 인간이자 외계인이다. 그리고 『아바타』에서 표현한 외계인은 『아바타』 이전까지 보여진 외계인과는 모습과 특징에서 차별점을 갖는다. 『아

바타』이전의 영화에서도 외계인은 끊임없이 등장하였다. 그러나 외계인 표현에 획기적인 변화를 가져온 것은 최초의 블록버스터 외계영화인『스타워즈』(1977)였다.『스타워즈』는 1977년에 첫 에피소드가 발표되고 현재까지 지속적으로 제작되는 시리즈물이다.『스타워즈』에서는 외계인을 단지 괴상한 괴물체가 아니라, 인간과 커뮤니케이션할 수 있는 독자적인 생물체로 묘사하기 시작했다.『스타워즈』이후, 일반적으로 떠올리는 외계인의 모습은 1979년의『에일리언』시리즈에서부터 나타나기 시작했다. 파충류 같고 끈적거리는 점액이 있는 포악한 모습의 외계인에 대한 고정관념을 가장 많이 만들어낸 것이 바로 영화『에일리언』이었다.

　이 모든 콘텐츠들보다 더 전체적으로 외계인에 대한 인식을 변화시킨 것이 바로『E.T.』(1982)였다.
『E.T.』는 인간과 외계인이 친구가 되는 최초의 영화다. 물론『스타워즈』에서도 외계인 모습을 한 형체들이 나타나지만, 인간들과 깊이 교감하는 모습을 보이지는 않았다.『E.T.』는 지금까지 갖고 있었던 침략적이고 공격적인 외계인의 모습을 완전히 바꾸어 놓았다. 어린아이와 외계인이 친구가 되는 것을 보여주면서 외계인이 인간과 친구가 될 수도 있다는 발상의 전환을 가져온 것이다.

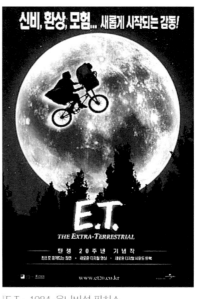

「E.T.』, 1984, 유니버설 픽처스.

사실 이 시점부터 외계인에 대한 관념이 변하기 시작했다고 볼 수 있다. 그러나 아직도 여전히 외계인은 외계인이고, 지구인은 지구인이었다.

2007년에 외계인의 모습이 또 바뀌게 된다. 지금까지 일반적으로 생각했던 파충류 외계인이 아니라, 강철로 만들어진 외계생명체에 대한 이야기가 나오기 시작한 것이다. 그것은 바로『트랜스포머』시리즈였다. 그후 2009년에『아바타』가 만들어졌다. 물론,『트랜스포머』에도 '옵티머스'라는 외계 생명체가 주인공 중 한 명으로 등장하긴 했지만, 스토리텔링의 중심은 어디까지나 인간들이었다. 이에 비해『아바타』는 외계 생명체 자체가 주인공으로 나오는 첫 번째 콘텐츠라고 할 수 있다.

새로운 것을 만들 때 기존에 존재하지 않던 것, 누구도 생각하지 못한 것을 완전히 새로 만들어내기는 어렵다. 외계인의 모습도 관객들에게 혼란을 주지 않도록 익숙한 것과 새로운 것을 융합시켜서 만들어야 한다. 지금까지 갖고 있었던 외계인에 대한 고정관념에서 완전히 벗어나지 않으면서도, 지금까지의 고정관념에 변화를 줄 수 있는 요소들이 들어가야 한다.『아바타』는 이런 의미에서도 성공적인 콘텐츠였다. 현재『아바타』이후에는 외계인에 대한 새로운 관점이 나오지 않고 있다. 보이지 않는 외계인들이 등장해서 전지적인 힘을 발휘하는 등 다양한 스타일의 외계인들이 등장하기는 했다. 그러나『아바타』처럼 전 세계에 영향을 미칠 만큼 성공한 작품은 아직까지 없다.

시대를 반영한 차별화된 스토리

『아바타』의 스토리에는 그 당시 사회적 이슈가 되었던 쟁점들이 반영되어 있다. 첫 번째로 '주인공에 대한 관점'이 다른 영화들과 달랐다. 당시에 재난 영화나 히어로물의 주인공들은 대부분 백인 남성들이었다. 『아바타』가 개봉한 지 10여 년이 흐른 지금도 대부분의 히어로가 여전히 미국 백인 남성이다. 반면, 『아바타』의 주인공은 외계인이었다. 그때나 지금이나 외계인은 지구를 공격하거나 적대적인 캐릭터로 등장했던 경우가 많았지만, 『아바타』에서는 외계인이 주인공 또는 주연급 조연으로 등장했다. 『아바타』는 외계인의 외모와 성격적인 면의 특징을 기존의 외계인과 차별화하였고, 이러한 시도가 『아바타』 스토리 전체에 큰 영향을 미치게 된다.

『아바타』에서 외계인 캐릭터가 기존의 관점에서 변화된 것처럼, 주인공의 특성에서도 일반적인 영웅 이야기와 다른 모습을 가지고 있다. 『아바타』의 주인공은 장애인이다. 사실 『아바타』 이전까지의 할리우드 영화에서 백인 외에 아시아인이나 흑인을 주인공으로 쓰는 경우는 있었지만, 주인공이 장애인이었던 사례는 상대적으로 적은 편이다. 특히 대규모 제작비가 소요되는 블록버스터 영화에서 장애인이 주인공인 경우도 쉽게 찾기 어렵다. 이런 시도는 그때까지 존재하고 있던 주인공에 대한 고정관념을 깨뜨렸다고 볼 수 있다. 그러나 『아바타』의 주인공 제이크는 흑인도 아니고 아시아인도 아니었다. 영화에서는 항상 백인이 중심이었으며, 나비족을 구원해 준 것 역시 미국 백인이었다. 이처럼 새로운 요소를 넣을 때는 익숙함의 바탕이 필요하다.

대부분의 할리우드 콘텐츠들은 강자가 약자를 도와주거나 구원해주는 방식이었다. 슈퍼맨이 큰 힘을 발휘해서 시민들을 구하거나, 어벤져스가 세상을 구하는 식의 이야기가 대부분이었다. 반면,『아바타』는 약자가 약자를 돕는 식의 인물구도를 가지고 있다. 장애인 제이크가 인간에 비해 상대적으로 약한 무기를 갖고 있는 나비족을 돕고, 결국 인간을 물리치고 나비족이 승리하게 된다. 주인공 제이크는 인간의 몸을 버리고 나비족으로 살아가게 된다.

미국에서 가장 인기 있는 외계인 캐릭터인 슈퍼맨도 익숙한 인간의 모습을 가지고 있다. 그중에서도 미국인, 특히 백인 남성의 모습을 하고 있다. 그래서 슈퍼맨은 인간이 아님에도 불구하고 초능력을 가진 백인 인간에 대한 이야기처럼 스토리가 진행된다.

영화『아마겟돈』은 소행성이 우주에서 날아와 지구가 멸망의 위기에 처하자, 미국의 석유시추 노동자들이 우주왕복선을 타고 소행성에 가서 스스로 희생함으로써 지구를 구한다는 스토리를 가지고 있다. 이 영화의 주연배우 브루스 윌리스도 백인 남성이다. 조연으로 다른 인종이 포함되기는 하지만, 미국 백인 남성

「아마겟돈」, 1998, 제리 브룩하이머 필름스, 터치스톤 픽처스, 발할라 모션 픽처스.

이 자신을 희생해서 인류를 구하는 것이 재난영화의 전형적인 모습이었다.

우리나라의 경우는 조금 다르다. 우리나라의 재난영화에는 슈퍼맨이나 배트맨 같은 극소수의 영웅 캐릭터보다는 그 재난을 이겨내기 위해 맞서 싸우는 주인공들이 집단으로 표현되기도 한다. 그 집단이 가족이 되기도 한다. 봉준호 감독이 흥행감독으로 인정을 받기 시작했던『괴물』이 그

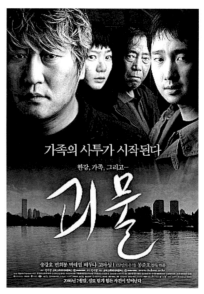

『괴물』, 2006, 영화사청어람㈜

대표적인 사례이다. 『괴물』은 괴수가 나오는 영화임에도 불구하고 미국의 주류 히어로물과는 다른 방식으로 스토리가 전개된다. 물론, 『괴물』은 전 세계적인 시각에서 보면 주류 재난영화나 히어로물은 아니다.

두 번째로『아바타』의 스토리가 다른 작품과 차별화되는 점은 '자연친화적' 스토리를 보여준다는 것이다. 인간의 손이 닿지 않은 판도라 행성의 자연은 아름답고 완벽한 이미지로 구현되어 있다. 반면, 『아바타』에 등장하는 인간들은 판도라 행성의 지하자원을 약탈하기 위해 환경을 파괴하고 인간의 개발능력을 남용한다. 그 결과로 판도라 행성의 자연이 파괴되고 그곳에 살고 있었던 나비족이 고통을 겪게 된다. 슈퍼맨이나 배트맨은 뛰어난 과학기술이나 신체적 능력으로 적들을 물리치고 인류를 돕는

다. 그러나『아바타』의 주인공들은 판도라의 행성과 자연을 지키기 위해 외계인들과 함께 인간을 상대로 싸운다. 그동안 적이나 배경으로만 등장했던 외계인이나 자연이 보호와 공존의 대상으로서 핵심적인 역할을 하고 있는 것이다.

자연친화적인 배경을 강조하는 재난영화에는『쥬라기 공원』,『쥬라기 월드』등이 있다.『쥬라기 월드』시리즈에서 보여지는 자연친화적 모습은 배경으로 존재하고 실질적인 주제와 연결된 부분이 약하다. 반면,『아바타』는 인간이 지향해야 할 공동체적 가치를 자연과 외계인 속에서 찾으려고 하였다.

서구적인 인간 문명의 문제점을 지적하고 자연친화적인 모습을 강조한『늑대와 춤을』이라는 영화는 자연을 공존의 대상으로 생각하는 대표적인 영화이다. 이 영화의 시간적 배경은 남북전쟁이 끝난 직후의 서부개척시대였고, 공간적인 배경은 인디언들이 많이 살던 미국 서부 지역이었다. 남북전쟁 때 북군의 참전용사였던 주인공 존 던비 중위가 서부의 오지로 발령을 받게 되고, 그 지역의 인디언들과 만나서 교

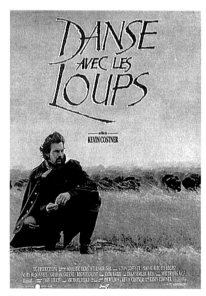

『늑대와 춤을』, 1991, 팀프로덕션.

감하게 된다. 결국 존 던비 중위는 자신의 정체성을 백인이 아닌 인디언들 사이에서 찾게 된다. 이런 시도나 관점의 변화들은 블록버스터 영화에서는 많이 수용되지 않았다. 특히 재난영화와 히어로 영화에서 더욱 그러했다. 『아바타』는 이러한 요소들을 과감하게 차용하여 신선한 느낌을 주는 데에 성공했다.

세 번째로 『아바타』는 소통의 스토리라고 할 수 있다. 『아바타』에서는 인간들끼리의 소통이나 인간과 외계인 사이의 소통을 넘어 '자연과 인간의 소통'을 이야기한다. 『아바타』에서 인간은 명령하고 감시하며 자연을 파괴하는 존재이지만, 나비족은 자연과 협력하고 함께하는 존재로 나타난다. 주인공 제이크가 나비족이 되기 위한 훈련을 받으면서 배운 것도 샤헤일루, 즉 자연과 교감하는 방법이었다. 나비족들의 인사법인 '나는 당신을 봅니다(I see you)'도 마찬가지다. 이것은 나비족이 나비족뿐만 아니라 동식물과 자연까지 대등한 주체로 인정하고 존중하는 관계를 맺는다는 뜻이다.

네 번째로 『아바타』에서는 인간이 언제나 옳을 수 없다는 '발상의 전환'이 등장한다. 대부분의 영화들은 맨 마지막에 인간성을 강조하고, 인간 내면에 있는 선함과 올바름을 주제로 삼는 경우가 많다. 그러나 『아바타』는 주인공 제이크가 인간이기를 포기하고 외계인인 나비족이 되면서 끝난다. 이처럼 『아바타』는 스토리 자체가 성공요인이라고 할 수 있다. 물론 많은 영화가 참신한 소재와 주제를 가지고 새로운 콘텐츠로 만들어진다. 그러나 전 세계적으로 공감을 얻기 위해서는 그 시대의 흐름과 일치하면서도 동시에 새로운 관점으로 전환이 있어야 한다. 『아바타』

는 자연친화와 소통이라는 2,000년대 전 세계에서 공감되는 주제를 외계인에 대한 새로운 해석을 통해 전 세계 많은 사람들의 마음을 사로잡을 수 있었다.

배경의 신선한 상상

『아바타』 이전의 영화들은 대부분 인간문명 속에서 갈등이 전개되었다. 반면 『아바타』에서는 판도라 행성이라는 새롭고 신선한 배경 속에서 이야기가 전개되었다. 우주에 있는 새로운 행성이 배경인 경우에는 완전히 새로운 이야기를 만들어 낼 수 있기 때문이다. 이처럼 『아바타』의 배경이 신선했기 때문에 완전히 새로운 이야기가 만들어질 수 있었다. 『태양의 후예』라는 드라마가 성공한 데에도 배경의 역할이 컸다. 중동 지역에 파병된 우리나라 군대 이야기라는 독특한 배경 덕분에 전형적인 K-드라마들과는 다른 이야기가 만들어질 수 있었다. 100여 년 동안 콘텐츠를 만들어온 할리우드는 항상 새로운 이야기를 갈망해왔다. 『아바타』는 '판도라 행성'이라는 완전히 새로운 배경 위에서 상상의 나래를 펼치는 것만으로도 완전히 새로운 이야기를 만들어낼 수 있었다.

이 영화의 배경이 되는 '판도라'라는 행성은 제우스가 신들을 동원해서 만든 최초의 여자, 판도라에서 따왔다. 올림포스의 신들은 판도라에게 수많은 선물(gift, 재능이라고도 할 수 있다)을 주었다. 이때 제우스가 준 선물은 '호기심'이었다. 제우스는 판도라에게 상자를 하나 주면서 절대로 열지 말라고 말했다. 그런데 판도라가 호기심을 이기지 못하고 그것을 열어보는

바람에 큰 문제가 생겼다. 이것은 인간이 호기심을 참지 못하는 존재라는 것을 은유한다. 사실 판도라는 제우스가 인간에게 재앙을 내리기 위해 만든 존재였다. 신들로부터 불을 훔친 프로메테우스를 단죄하기 위해 아름다운 판도라를 창조한 것이다. 이때 판도라가 연 상자 안에 희망이 남아 있었다는 이야기도 있다. 이처럼 콘텐츠를 창작하거나 분석하기 위해서는 서양 문화의 원류라고 할 수 있는 그리스 신화를 알아야 한다.

판도라 행성의 자연환경은 창조적이고 독특하다. 판도라 행성은 피폐하고 오염된 인간세계와 대비되는 유토피아의 세계를 상징한다. 판도라 행성의 자연물들은 형광물체로 구성되어 있다. 그때까지의 실사영화들은 설령 컴퓨터그래픽을 사용한다고 해도 이렇게까지 비현실적이고 초현실적인 상황을 묘사하지는 못했다. 『아바타』의 배경이 되는 외계행성의 자연환경은 그때까지의 상상을 뛰어넘는 것을 보여주기 위한 노력의 산물이었다. 그뿐만 아니라 그전에는 상상도 못했던 기상천외한 동식물들을 만들어내기도 했다. 그 결과, 판도라 행성은 피폐하고 오염된 인간세계와 대비되는 유토피아적인 공간이 될 수 있었다.

극중에서 인간은 자원을 차지하기 위해서 이런 아름답고 신비한 행성을 파괴했다. 전투부대와 크레인 등의 기계문명을 가지고 들어가서 판도라의 자원을 강탈한 것이다. 이것은 인류의 역사에서 반복적으로 나타난 장면이었다. 이 영화가 아프리카, 남아메리카의 아마존 유역 등의 자연환경을 파괴하고 부수는 인간들의 모습을 보여주었다면 그 느낌이 그렇게 새롭지는 않았을 것이다. 어쩌면 식상할 수도 있는 환경파괴라는 주제를 판도라 행성이라는 곳에서 새롭게 보여준 것도 성공의 중요한 이유라고

할 수 있다.

『아바타』는 화려한 영상미를 자랑한다. 앞에서 지적한 것처럼 독특한 형광색을 사용함으로써 지금까지 한 번도 보지 못한 이미지와 느낌을 만들어냈다. 사실 하늘에 떠 있는 섬 같은 것은 예전에도 존재했다. 예컨대 『하울의 움직이는 성』 등의 일본 애니메이션에서도 볼 수 있었다. 그러나 그것을 애니메이션이 아닌 실사영화 속에서 구현해냈다는 점에서 의미가 있다. 지구에 있는 아름다운 장면들과 상상 속에 존재하는 것들을 적절히 조합하고 창조적으로 변형시킴으로써 현실적인 동시에 판타스틱한 이미지들을 만들어 낸 것이다.

판도라 행성에 살고 있는 독특한 생명체도 주목할 만하다. 이것은 지구에 존재하는 동물들은 아니지만, 지구에 있는 동물들을 토대로 상상해서 만들어낸 생명체이다. 판도라의 생명체들은 밝고 선명한 색깔들을 극단적으로 대비시키거나 조류와 파충류 등 서로 다른 동물들을 조합시킨 모습을 갖고 있다. 다리가 6개인 표범처럼 기존에 있는 것들을 조합하고 변형시켜서 새롭게 창조한 동물들을 정리해서 도감에 수록한 다음 영상 속에 구현시켰다. 지구에서는 심해에서나 볼 수 있을 법한 기괴하고 신기한 이미지들을 판도라 행성의 육상으로 올려놓기도 했다. 마구잡이로, 아무렇게나 만들어낸 것이 아니라 나름의 근거를 가지고 디자인했으며 도감이나 영상에 구현할 때도 아주 디테일하게 표현했다.

제임스 카메론 감독은 영화를 만드는 과정에서 구상하고 계획한 판도라 섬의 자연, 공간, 지형, 위치 등을 '판도라피디아'라는 백과사전에 실었

다. 판도라의 자연환경은 어떠한지, 산소의 농도는 어떠한지, 중력의 크기는 어떠한지, 나비족의 키는 어떤지, 그들이 어떻게 사랑을 하고 결혼을 하는지 등에 대한 모든 것들이 전부 들어가 있는 350페이지짜리 매뉴얼이었다. 『아바타』라는 영화 하나를 만들기 위해 얼마나 꼼꼼하게 준비했는지를 미루어 짐작할 수 있다. 스토리의 내용에 따라 긍정적일 때와 부정적일 때, 환상적일 때와 사랑할 때 등에 따라 이미지의 색채를 변화시키면서 통일감도 주었다. 관객이 의식하지 못하고 지나칠 법한 장면들도 놓치지 않고 정교하게 준비했다. 이러한 노력 덕분에, 낯설고 이상하게 보일 법한 생명체들과 자연환경이 스토리 속에 너무나도 잘 녹아들 수 있었다. 낯설면서도 낯설지 않게 보여주는 데 성공한 것이다.

3.

성공요인 2
기술의 절제를 보여준 감독의 지혜

제임스 카메론 감독은『아바타』의 각본을 스스로 만들어서 영화 전체의 스토리와 배경을 창작했다. 영화에서 감독의 역할은 각본을 영상으로 바꾸어 표현하는 것이다. 재임스 카메론 감독은 오랫동안 영화의 촬영장소를 고민했다. 영상으로 표현된 이야기의 많은 부분이 촬영 장소에 의해 영향을 받기 때문이다. 컴퓨터그래픽의 발전으로 과거에 영상으로 표현할 수 없었던 배경과 캐릭터의 움직임이 모두 컴퓨터그래픽으로 표현할 수 있게 되었다.

『아바타』는 2009년에 개봉했지만, 제임스 카메론은 1977년부터『아바타』를 구상했다고 한다. 당시에는 기술과 자본 모두가 부족했기 때문에 제임스 카메론 감독의 아이디어를 제대로 표현할 수 없었다. 특히 현실에 존재하지 않는 외계인과 행성을 영상으로 표현하기 위해서는 컴퓨터그래픽의 도움이 필요했다. 현실적으로『아바타』를 준비할 수 있게 된 것

은 1997년에『타이타닉』으로 제임스 카메론 감독이 영화 제작사의 신뢰를 받은 이후였다. 제작비와 컴퓨터그래픽 기술이 준비되면서 제임스 카메론 감독은『타이타닉』성공 이후, 12년 동안『아바타』준비에 집중할 수 있었다.

제작사는 흥행에 성공한 감독을 신뢰하고 그 감독이 연출하는 영화에 투자하게 된다. 특히 제임스 카메론 감독과 같이『타이타닉』으로 전 세계 최대 흥행 영화를 만든 감독이라면 더 많은 신뢰를 얻을 수 있고, 감독 자신이 원하는 작품을 만들 수 있는 제작환경을 갖게 된다. 그러나 아무리 신뢰받는 감독이라고 해도 컴퓨터그래픽의 수준을 자신이 원하는 만큼 높일 수는 없다.

제임스 카메론 감독은『아바타』에서 자신이 표현하고자 하는 영상을 얻기 위해서 조금 더 적극적인 준비를 하였다. 제임스 카메론 감독은 그때까지 존재하던 카메라로는『아바타』를 제대로 찍을 수 없다고 생각하고, 당시 영상기기 제작능력이 가장 뛰어났던 소니(SONY) 사에 새로운 카메라를 제작해 줄 것을 의뢰했다. 정밀하게 조정할 수 있는 특수 렌즈를 장착한 3D카메라를 특별히 제작하게 하고, 새로운 장비로 촬영하여 카메라의 성능을 철저하게 검증하고 조작하는 기술력을 발전시켰다.

『아바타』는 영화 상영 포맷을 변화시키기도 했다. 지금은 많은 사람들이 자연스럽게 받아들이고 있지만, 10~20년 전만 해도 영화관이 모두 디지털 상영관으로 바뀔 거라는 데에 동의하지 않는 사람이 많았다. 언젠가는 그렇게 되겠지만 많은 시간이 걸릴 거라고 보는 시각이 일반적이었다.

왜냐하면 3D 영화들이 크게 성공하지 못했기 때문이다. 제임스 카메론 감독이『아바타』를 만들자 전 세계의 많은 나라에서 3D 상영관이 새롭게 생겨나기 시작했다. 특히 2009년이 다가올수록 더 많이 늘어났다. 제임스 카메론 감독이 새로운 3D 영화를 만들고 있고, 그 영화를 제대로 상영하기 위해서는 디지털 영화관이 있어야 한다는 정보가 전 세계 영화관 업계에 알려지면서, 전 세계 많은 영화관들이 그 시점에 맞추어 디지털 상영관으로 전환되기도 하였다.

『아바타』에는 당대의 혁신적인 기술들이 많이 사용되었는데, 그중 하나가 '이모션 퍼포먼스 캡처'기술이었다. 사실 2001년에 만들어진『반지의 제왕』에서도 몸에 포인트를 찍고 카메라로 캡처한 다음 3D 캐릭터와 연동시키는 방식으로 골룸 캐릭터를 만들어냈다. 그 후 기술이 더욱 발전하자『혹성탈출』같은 영화를 찍을 때는 얼굴 표정의 변화까지 컴퓨터그래픽으로 반영할 수 있게 되었다. 골룸을 만들 때는 구현해낼 수 없었던 섬세한 감정표현도 2000년대 중반부터 가능해졌다. 이런 기술을 '퍼포먼스 캡처'라고 한다. '퍼포먼스 캡처'는 배우의 움직임을 기록한 뒤, 그 정보를 2D나 3D로 제작된 캐릭터에 입혀서 애니메이션을 만드는 기술이다. 이 기술은『반지의 제왕』의 골룸에서부터『혹성탈출』의 침팬지들에게 이르기까지 폭넓게 사용된 바 있다.

『아바타』는 3D 입체영화이다. 지금은 3D 입체영화를 많이 선호하지 않지만,『아바타』가 만들어진 2000년대에는 3D 입체 영화 기술의 발달에 힘입어 많은 영화들이 3D 입체영화로 만들어지고 있었다. 2000년대 초중반에 상영된『해리포터』시리즈에서는 영화 전체를 3D로 만들 수 있는

기술력이 없었다. 그래서 영화 상영 도중에 화면 밑단에 선글라스 표시가 나오면, 관객들은 그때만 3D안경을 끼고 3D영상을 관람할 수 있었다. 이런 3D영화를 제작하는 감독이나 제작자들은 대부분 보여주기 식으로 화려하고 정신없는 3D영상을 구사하는 경우가 많았다. 『아바타』의 제작진들은 당시 가장 앞선 3D기술을 구현할 수 있는 능력을 갖고 있었음에도 이런 기술력을 자랑하지 않았다. 오히려 3D기술의 남용을 지양했다. 제임스 카메론 감독은 3D기술을 자랑하기 위해 3D영상을 넣은 것이 아니라, 관객들이 콘텐츠에 더 몰입할 수 있게 만들어 주는 도구로 이용한 것이다.

3D로 제작된 『아바타』는 처음부터 끝까지 모두 3D영상으로 구현되어 있다. 그 이전까지는 3D영화를 보면 어지러웠지만, 『아바타』는 편안하게 콘텐츠에 몰입할 수 있다. 이크란을 타거나 전쟁을 하는 등의 공중전 장면이 많았는데도 불구하고 편안하게 감상할 수 있다. 절제와 생략을 통해 어지럽지 않게 연출했기 때문이다.

『아바타』의 성공요인 중에서 제임스 카메론 감독의 영향이 가장 큰 스토리와 기술 부분에 집중하여 분석하였지만, 스토리와 기술적인 부분 이외에도 아바타의 성공요인을 유통과 마케팅 부분에서도 찾을 수 있다. 『아바타』는 게임적인 요소나 특징들을 많이 가져왔다. 롤플레잉 게임을 하는 것처럼, 게임 하나하나의 퀘스트를 극복해나가는 방식을 사용한 것이다. 그렇게 사람들을 더 몰입할 수 있도록 만들었다. 콘텐츠 외적인 부분에서도 차별점을 발견할 수 있다. 대부분의 영화가 짧은 제작기간과 일방적 마케팅을 전개하는 것과 달리, 『아바타』는 오랜 제작기간과 제휴 마

케팅을 수행하였다.

　지금까지 『아바타』가 기존의 영화들을 뛰어넘을 수 있었던 이유를 살펴보았다. 콘텐츠의 성공에 있어서 몰입은 중요하다. 『아바타』에서는 3D 기술이나 스토리 전개 등의 많은 요소들을 적극 활용함으로써 사람들이 3시간이라는 긴 러닝타임에도 불구하고 영화에 몰입할 수 있게 만들었다. 먼저 기획과 제작 과정이 매우 길었다. 그래서 오랫동안 섬세하고 철저하게 준비할 수 있었다. 발전된 컴퓨터그래픽 기술을 이용하여 높은 퀄리티의 영상을 만들어냈으며 필요한 기술이 없을 경우에는 적극적인 자세로 새로운 기술과 장비를 개발했다. 이러한 과정을 통해 새롭고 환상적인 세계를 창조해 냈으며, 그 세계를 구성하는 동식물과 자연 환경 하나하나를 멋지고 독창적으로 묘사해냈다. 이러한 과정을 통해 관객들이 작품에 몰입할 수 있게 해주었다. 작품에 몰입한 관객들은 주인공에게 공감하고 감정이입했다. 『아바타』의 마지막 장면에서 주인공 제이크는 아바타 속으로 들어가서 새로운 삶을 시작한다.

CONTENTS

1.
흥행의 신화를 만든 제작자

———

『기생충』이 아카데미 상을 수상한 이후, 봉준호 감독은 세계적인 감독이 되었다. 『기생충』이라는 영화를 생각할 때, 가장 먼저 떠오르는 사람은 봉준호 감독일 것이다. 하지만 『기생충』에 주어진 아카데미 작품상을 수상한 사람은 제작사의 대표였다. 아카데미 상에서 가장 마지막에 시상대에 올라가는 작품상은 영화 제작자가 받는다. 일반인들은 영화와 배우가 첫 번째로 연결되고, 유명한 감독이 연출한 경우 감독까지는 기억하기도 한다. 그러나 대부분 일반인들은 제작자에 대해서는 관심을 갖지 않는다. 그러나 영화가 시장에 나오기까지 실질적인 업무를 총괄하는 사람은 제작자이다.

제작자는 영화를 기획하고, 기획된 영화를 선택하고, 영화를 제작하기 위한 투자를 유치한다. 영화를 단순히 감상하는 사람 입장에서는 배우와 감독이 중요하지만, 영화를 만들려고 한다면 제작자가 감독이나 배우보다 더 중요한 역할을 하게 된다. 따라서 제작자가 무엇을 하고, 제작자

의 관점에서 콘텐츠의 성공요인이 무엇인지 알아볼 필요가 있다.

제작자의 관점에서 성공요인을 분석하기 위해『캐리비안의 해적』과 이
것을 제작한 제리 브룩하이머를 사례로 설명하고자 한다. 우리나라 영화
제작자에 대해서도 잘 알지 못하는 일반인들에게 제리 브룩하이머는 낮
선 사람이다. 그러나 미국 영화산업 관련자들에게 제리 브룩하이머는 대
표적인 제작자로 인지도가 높다. 제리 브룩하이머는 '미스터 블록버스터'
라는 별명을 가지고 있다. 블록버스터는 초대형 폭탄이란 뜻으로 미국 할
리우드에서 큰 흥행을 거둔 영화를 지칭할 때 사용되는 용어이다. 제리
브룩하이머는『비버리 힐스 캅』,『캐리비안의 해적』,『탑 건』,『아마겟돈』,
『내셔널 트레저』,『더 록』,『플래시댄스』 등 우리나라 관객들에게도 익숙
하며 전 세계에서 흥행에 성공한
영화를 제작한 사람이다.

많은 제작자들이 진짜로 원하
는 것은 무엇일까? 그것은 바로
'브랜드화'다. 제작자의 입장에서
는 어떤 콘텐츠를 단 건으로 끝내
는 것을 넘어 브랜드화시키는 것
이 중요하다. 브랜드화를 하려면
첫 편의 성공이 반드시 있어야 한
다. 제리 브룩하이머는『캐리비
안의 해적』1편을 성공시킴으로
써 브랜드화에 성공했다.『캐리

『캐리비안의 해적 : 망자의 함』, 2006,
월트 디즈니 픽처스, 제리 브룩하이머 필름스.

비안의 해적』 시리즈는 2003년,
2006년, 2007년, 2011년, 2017년
까지 계속 이어졌다. 그러면서도
『캐리비안의 해적』 시리즈의 상
품성이 계속 유지되었다.

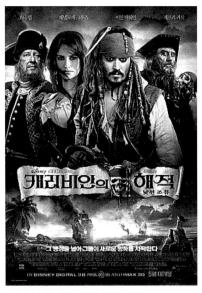

제리 브룩하이머는 1972년에
영화 프로듀서 일을 시작했다.
그가 제작한 영화가 처음으로 박
스오피스에 올라간 것은 1977년
이었다. 32~33살 정도 되었을 때
비로소 자신의 작품을 만들 수
있게 된 것이다. 브룩하이머는

『캐리비안의 해적 : 낯선 조류』, 2011,
월트 디즈니 픽처스, 제리 브룩하이머 필름스.

1982년에 돈 심슨이라는 사람과 만나게 되었다. 돈 심슨과 함께 영화『플
래시댄스』를 만들었는데, 저예산 영화임에도 불구하고 큰 히트를 쳤다.
이후 두 사람은 13년 동안 11편의 영화를 제작해서 9편을 성공시켰다. 영
화를 제작하는 사람들의 입장에서는 영화의 성패를 예측하기가 어렵다.
대여섯 편의 영화가 연달아 실패해서 망하는 영화 제작사들도 흔히 볼 수
있다. 제리 브룩하이머가 13년 동안 11편을 제작해서 9편을 성공시킨 것
은 정말 대단한 결과라고 할 수 있다.

제리 브룩하이머가 미국 영화 제작에 큰 영향을 준 것은 바로 그가 만
든 '하이 컨셉(high concept)'이라는 개념이다. 하이 컨셉은 영화의 내용이
나 컨셉, 기획의도 등을 쉽고 간결하게 요약한 짧은 단어나 문장을 뜻한

다. 하이 컨셉이 매력적이고 재미있으면 관객들도 그 영화에 관심과 흥미를 가지게 된다. 브룩하이머 이전까지는 영화의 예술성이 중시되었다. 그래서 어렵고 복잡하며 인생의 근본적인 이야기를 하는 작품들이 중요한 작품이라는 평가를 받았다. 그러나 브룩하이머의 생각은 달랐다. 영화는 쉽고 간결하게 전달될 수 있어야 성공할 수 있다고 생각했다. 영화『플래시댄스』와『탑 건』은 하이 컨셉을 사용한 제리 브룩하이머의 초기의 성공작들이다.『플래시 댄스』는 '춤을 좋아하는 여성이 성공하는 이야기',『탑 건』은 '비행기 조종사의 사랑이야기'로 요약할 수 있다. 이처럼 브룩하이머는 관객의 머릿속에 간결하고 이해하기 쉬운 메시지를 전달하는 것을 중요하게 생각했다.

감독 중심 시대 vs. 제작자 중심 시대

그렇다면, 제리 브룩하이머는 영화산업의 어떤 흐름 속에 있었을까? 영화산업이 본격적으로 시작되고 난 후 감독이 중심이 되었던 시기와 제작자가 중심이 되었던 시기의 흐름을 살펴보고, 제리 브룩하이머는 어느 지점에 위치해 있는지를 보려고 한다.

먼저 감독과 제작자의 차이가 무엇인지부터 알아야 한다. 제작자는 자신의 영화를 성공시켜야 한다. 제작자 중심의 관점은 '얼마를 투입해서 얼마나 벌었느냐'로 요약된다. 감독의 입장은 조금 다르다. 감독은 가능한 한 많은 제작비, 좋은 배우, 좋은 스태프를 활용하여 충분한 시간적 여유를 갖고 자신이 하고 싶은 이야기를 다 표현하고 싶어한다. 물론 감독

과 제작자가 한 사람인 경우도 있지만, 일반적으로 나누어 있다고 보면 제작자는 수익을 중시하는 사람이고 감독은 작품성을 중시하는 사람이라고 할 수 있다.

영화산업이 시작된 이후, 1940~50년대의 미국은 제작자 중심의 영화들을 만들기 시작했다. 제작자 중심의 영화는 파라마운트, 유니버설 스튜디오 등과 같은 유명 영화사들이 배우, 감독을 비롯한 많은 스태프들을 직원으로 고용하고 있는 구조 속에서 만들어진다. 이러한 구조를 총괄하는 사람이 바로 제작자였다. 이 시기의 미국 영화『바람과 함께 사라지다』도 데이비드 셀즈닉이라는 제작자가 중심이 되어 만들어졌다. 이때는 어떤 감독에 의해 만들어졌는가보다 어떤 제작사 또는 제작자에 의해 만들어졌는지가 더 중요한 시절이었다.

1970년대로 넘어오면서부터는 영화감독 중심의 시대가 열렸다. 영화『대부』의 감독인 프란시스 코플라가 이 시대의 대표적인 인물이다. 『대부』는 시리즈로 성공하기도 했지만, 특히 2편은 그 작품성에 있어서 상당한 인정을 받았다. 그러나 작품성이 뛰어난 작품은 만드는 것과 흥행에 성공하는 작품을 제작하는 것은 꼭 일치하지 않는다. 영화 제작은 투자에서 시작되고, 투자는 수익성을 전제로 진행되기 때문이다.

1980년대 이후에는 다시 제작자 중심인 블록버스터의 시대가 되었다. 블록버스터는 거대한 자본과 물량을 투입해서 볼거리가 많고 재미있는 대중적인 영화를 만든 다음, 막대한 마케팅 예산을 들여서 단기간에 흥행 몰이를 하는 것을 말한다. 이 시기의 대표적인 제작자가 바로 스티븐 스

필버그와 제리 브룩하이머였다. 이 시기에는 감독들이 중심이 되어 영화를 만든다기보다는 유명한 감독들도 대부분 제작자에 의해 발탁되어 영화에 투입되었다. 그렇기 때문에 점점 예술성보다는 제작자가 원하는 방향으로 흥행작을 만드는 것을 더 중요하게 생각할 수밖엔 없었다.

2.
성공요인 1
성공한 사람들만 모아라

첫 번째 성공요인은 각 분야에서 각기 다른 스타일의 영화를 만들던 사람들을 한 곳에 모아 시너지를 냈다는 것이다. 우선, 시나리오의 각색이 훌륭했다. 『캐리비안의 해적』 1편을 각색한 사람은 테드 앨리엇과 테리 로시오이다. 이들은 디즈니와 드림웍스에서 애니메이션 스토리텔링을 담당하던 사람들이었다. 『앤츠』, 『알라딘』, 『슈렉』 등이 이들의 작품이다. 『캐리비안의 해적』을 보면, 실사영화임에도 불구하고 동화적이고 유머러스하며 해학적인 스토리텔링을 느낄 수 있다. 전통적인 해적 영화의 틀을 벗어나는 데에는 두 사람의 각색이 큰 역할을 했다고 볼 수 있다. 이들이 영화의 시나리오를 각색하도록 구성한 사람이 누구일까? 바로 브룩하이머이다. 따라서 『캐리비안의 해적』 시리즈의 성공에는 제작자 브룩하이머의 역할이 컸다고 볼 수 있다.

『캐리비안의 해적』 1편의 감독은 고어 버빈스키이다. 고어 버빈스키가

만든 대부분의 작품들은 300% 이상의 수익률을 달성했다. 제작비로 1억 원이 들어갔으면 매출이 3억 원 이상 나왔던 것이다. 브룩하이머가 고어 버빈스키를 감독으로 선택한 것도 같은 이유 때문이었다. 그러나 시리즈 물이 시작되자 제작자 브룩하이머는 다른 감독을 선택했다. 여기에는 나름의 이유가 있었다.

『캐리비안의 해적』은 시리즈였기 때문에 1편의 감독은 수익률을 고려하여 선택했다. 반면, 2편의 감독은 아카데미 13개 부문에 노미네이트된 적이 있을 정도로 예술성과 작품성을 인정받는 롭 마셜 감독이었다. 브룩하이머는 시리즈의 가치를 높이기 위해 블록버스터였음에도 불구하고 과감한 선택을 한 것이다. 이처럼 그는 시리즈물이 계속 진행될수록 전술적인 접근을 했다.

시리즈의 감독은 바뀌었지만 배우는 고정되어 있었다. 물론 많은 배우들이 바뀌긴 했지만 주연배우들은 고정되어 있었다. 시리즈물에서 주요 캐릭터의 배우가 바뀌는 것은 매우 위험하기 때문이다. 브룩하이머는 잭 스패로우 역을 맡은 조니 뎁, 바르보사 역을 맡은 제프리 러쉬 등을 계속 캐스팅했다. 『캐리비안의 해적』의 성공요인을 이야기하기 위해서는 조니 뎁이라는 배우를 빼놓을 수 없다. 조니 뎁은 예술성을 중시한 영화를 선택하며 블록버스터 영화를 싫어한다는 이야기를 듣는 배우였다. 조니 뎁은 영화 『가위손』처럼 기묘한 이야기나 독특한 영화를 선택하는 배우로 알려져 있었다. 브룩하이머는 조니 뎁을 데리고 잭 스패로우라는 완전히 독창적인 캐릭터를 만들어냈다. 브루스 윌리스와 같은 전형적인 미국 배우들을 사용하지 않은 것이다. 조니 뎁은 왜 이런 블록버스터 영화에 출

연했을까? 조니 뎁은 자신의 딸과 함께 볼 수 있는 가족영화를 만들고 싶었다고 한다. 그 이전에는 딸이 볼 수 없는 영화들에 많이 출연했기 때문이다. 조니 뎁을 설득해서 영화에 참여하게 만든 사람도 제작자인 브룩하이머였다. 또한, 세계적인 거장 한스 짐머를 음악감독으로 임명해서 『캐리비안의 해적』의 음악을 만들었다. 이 OST는 『캐리비안의 해적』을 보지 않은 사람들도 어딘가에서 한 번씩은 들어봤을 정도로 유명해졌다.

3.

성공요인 2
브랜드화가 장기적 수익의 안전판

대부분의 제작자들은 시리즈가 최대한 길게 이어지기를 바란다. 브랜드를 길게 유지하는 것이 모든 제작자들의 꿈인데도 쉽지 않은 이유는 '이미지의 지속성' 때문이다. 어떤 영화의 캐릭터나 이야기 구조, 내용의 연속성이 확보되지 않으면 계속해서 브랜드를 유지하기가 어렵다. 『스타워즈』, 『반지의 제왕』 시리즈 등 롱런하는 시리즈들의 공통점은 탄탄한 스토리텔링이 계속 뒷받침되고 있다는 것이다. 그렇지 못해서 중도에 흥행에 실패하면, 시리즈를 계속 제작해 나갈 동력을 확보하기 어려워진다.

한 번 성공한 이후에 계속 성공을 이어가기 위해서는 좋은 작가, 좋은 배우, 좋은 감독, 좋은 스태프를 안정적으로 끌고 갈 수 있는 힘이 있어야 한다. 『캐리비안의 해적』은 제리 브룩하이머의 제작, 유명한 흥행배우와 감독, 메이저 회사 디즈니 픽처스의 제작을 통해 이러한 안정적인 베이스를 가졌다고 볼 수 있다. 물론 제임스 카메론 감독처럼 감독의 명성만으

로 『아바타』라는 거대 프로젝트를 유지하고 성공시킬 수도 있다. 하지만 그것은 전 세계에서도 극소수의 감독만이 가능하며, 특히 브랜드가 중요한 시리즈 영화에서는 불가능에 가깝다. 현재 『분노의 질주』나 『미션 임파서블』같은 시리즈를 보면, 톰 크루즈 등의 주연배우들이 자발적으로 콘텐츠에 투자함으로써 이미지의 지속성과 안정성을 확보해 가는 것을 볼 수 있다.

지속적인 브랜드를 유지하기 위해서는 국내용만으로는 한계가 있다. 그 브랜드가 글로벌한 힘을 가져야 한다. 영화 『신과 함께』는 1편의 성공으로 2편까지는 무난하게 1000만 관객을 넘겼다. 그러나 그 콘텐츠 자체는 국내용이라는 한계가 있었다. 물론 『신과 함께』가 대만 등에서 인기가 있었고 해외 매출이 있었던 것은 분명하지만, 글로벌 브랜드가 될 정도는 아니었다.

『해리포터』 시리즈는 영국의 마법사 이야기였지만 전 세계 글로벌 브랜드로 안정되게 유지될 수 있었다. 그 이유는 전 세계를 상대로 비즈니스를 전개했기 때문이다. 만약 영국에서만 유지되었다면 시리즈를 계속할 만큼의 수익을 얻기 힘들었을 것이다. 『해리포터』 시리즈의 '마법사'라는 설정이 전 세계 아이들에게 거부감 없이 다가갈 수 있었다. 그 덕분에 100개국 이상에 수출할 수 있었고, 현지 시장에서도 뛰어난 흥행성적을 얻을 수 있었다. 그러한 의미에서 해적 이야기도 세계적인 브랜드가 될 수 있는 소재다. 『원피스』, 『보물섬』 등으로 인해 해적 이야기가 익숙해졌기 때문이다. 동서양에 관계없이 해적을 소재로 하는 모험 이야기가 많이 있다.

시리즈의 정체성과 매력을 오랫동안 유지하기 위해서는 단일 주체가 내용의 독점권을 유지할 필요가 있다. '사공이 많으면 배가 산으로 간다.'는 속담과 같은 상황이 일어나지 않도록 하는 주체가 있어야 한다는 뜻이다. 그렇지 않을 경우 시리즈의 캐릭터나 콘텐츠가 너무 빨리 소비되거나 표류하게 된다. 저작권 권리관계 등이 복잡했던 태권브이가 그 예이다. 『캐리비안의 해적』은 디즈니의 소유였기 때문에 독점권 유지가 가능했다. 브룩하이머라는 제작자가 있었지만, 법적 독점권은 디즈니에서 관리했다. 세상에 디즈니만큼 저작권을 철저하게 관리하고 유지하는 곳은 거의 없을 것이다. 『캐리비안의 해적』의 브랜드가 지금까지 계속 유지된 이유가 여기에 있다. 디즈니는 영화나 애니메이션을 만들 때 독점권을 가지고 브랜드를 유지하기 위해 최선을 다한다. 디즈니의 저작권 관리는 애니메이션 작품을 실사 영화로 만들 때에도 유용하게 활용된다.

브랜드화에 대해 추가적으로 생각해 보아야 할 부분이 있다. 브랜드화를 통해 지속적으로 성공하기 위해서는 미성년자 관람불가 등급의 영화를 만드는 것을 지양하는 것이 좋다. 전 세계에서 흥행에 성공한 상위 100개 영화 중 19금 영화는 드물다. 브랜드를 관리해서 지속적인 시리즈물을 제작하기 위해서는 미성년자 관람불가 등급이 아닌 전체 관람가 기준에 맞출 필요가 있다.

이처럼 지속적인 브랜드 유지를 위한 4가지 조건들이 『캐리비안의 해적』에서는 어떻게 적용되었을까? 이미지의 지속성은 배우 조니 뎁을 통해, 안정성은 제작자 브룩하이머에 의해, 글로벌 브랜드는 해적 캐릭터에 의해, 독점권은 디즈니에 의해 지속적으로 관리되었다. 그랬기 때문에

『캐리비안의 해적』이라는 브랜드가 글로벌하게 오래 지속될 수 있었다.

4.

성공요인 3
실패에서 성공을 재해석하다

해적은 1900년대 초반 무성영화 시대부터 흥미로운 소재로 쓰였다. 1950~60년대에는 많은 해적영화들이 등장하여 성공했다. 우리나라에서 조폭영화가 흥행하자 많은 영화가 조폭을 소재로 만들어졌던 것과 비슷하다. 그러나 1970년대부터는 해적영화가 거의 실패하게 된다. 조폭이든 해적이든, 10~20년 동안 같은 소재로 영화를 만든다면 사람들이 당연히 질릴 것이다. 해적 영화를 만드는 사람들에게는 돈이 투

『컷스로트 아일랜드』, 1995,
베크너/고먼 프로덕션스 외 9곳.

자되지 않았고, 자연히 해적영화를 만들려는 시도도 줄어들었다. 그중에서 가장 대표적인 사례가 1995년에 제작된『컷스로트 아일랜드』였다. 이 영화는 1071억 원의 제작비가 들었지만, 북미 기준 수입이 109억 원에 불과할 정도로 흥행에 실패했다.

1980~90년대는 해적영화의 암흑기였다. 1986년에『대해적』이 만들어졌지만 흥행에 실패하였다. 기본적으로 해적영화 중 가장 성공했다고 하는 1991년에 만들어진『후크』도 그렇게 큰 성공을 거두지는 못했다.『후크』도 나름 성공했다고 할 수 있었지만,『터미네이터』같은 영화에 비하면 아무것도 아니었다. 게다가 새로운 스타일과 해석을 가미한『컷스로트 아일랜드』같은 해적영화까지 망하자, 더 이상 해적영화를 제작할 명분이 사라져 버렸다. 2000년대에『캐리비안의 해적』이 새롭게 성공하면서 해적영화가 부활하기 시작했다. 이것이 어떻게 가능했을까? 20년 동안 계속 실패하던 해적영화가 갑자기 성공했다는 것은 무언가 변화가 있었다는 것이다.

기존의 해적 영화에 등장하는 해적들은 권위적이고 사악하며, 강하거나 위엄 있고 우아한 모습이었지만『캐리비안의 해적』에서는 완전히 새로운 캐릭터가 등장했다. 주인공인 잭 스패로우는 버트 랭커스터 같은 우아하거나 영웅적이거나 권위주의적이거나 사악한 해적과는 거리가 멀다. 잭 스패로우의 캐릭터는 유명한 미국 가수의 이미지와 애니메이션에 나오는 다람쥐의 이미지를 섞어서 만들었다는 이야기도 있다. 물론, 조니 뎁이 그 캐릭터를 완벽하게 소화해서 자기만의 독창적인 캐릭터를 만들어 냈기 때문에 가능한 일이었다.

다른 조연 캐릭터들도 여태까지 해적영화에서 나왔던 전형적인 악인과 선인으로 구성되지 않았다. 이 또한 이전의 해적 영화들과는 차별화되는 부분이었다. 이런 선악의 경계를 허물면서 해적 캐릭터에 대한 재해석을 시도한 것이 중요한 성공요인이라고 할 수 있다. 또한 영화의 내용을 보면, 해적 소재뿐만 아니라 유럽의 많은 전설들이 등장한다. 지금까지의 해적 이야기는 물건을 뺏거나 전쟁하거나 섬에 가서 물건을 숨겨놓는 등의 이야기가 주를 이루고 있었다. 대부분의 해적 영화들은 동일한 구조와 캐릭터 속에서 이야기를 변화를 추구했지만, 『캐리비안의 해적』은 새로운 구조와 캐릭터에 관객이 익숙했던 전세계의 다양한 신화와 전설의 내용을 혼합하여 새로운 이야기를 만들었다. 이런 해적 이야기에 신화적인 요소를 넣는다는 것은 쉽게 할 수 있는 발상은 아니다. 『캐리비안의 해적』 제작진들은 해적 이야기에 신화적인 요소와 캐릭터를 과감하게 도입하였고, 그 결과로 큰 성공을 거둘 수 있었다. 이처럼 이야기의 배경과 캐릭터의 특성 등이 과거의 해적 영화와 완전히 달라졌다. 그 결과로 완전히 새로운 콘텐츠가 나타날 수 있었다.

지금까지『캐리비안의 해적』의 성공요인을 1편의 성공, 브랜드화, 이야기의 재해석을 통해 살펴보았다. 이외에도『캐리비안의 해적』에는 여러 가지 성공요인이 있을 것이다. 중요한 것은 성공요인을 스스로 고민하고 알아보아야 한다는 것이다. 그렇게 뽑아낸 성공요인을 자신의 콘텐츠에 적용시킬 수 있어야 한다. 예를 들어, 먹방 콘텐츠를 기획할 때『캐리비안의 해적』의 성공요소를 넣어보는 것이다.

제작자의 관점에서 콘텐츠의 성공요인을 분석할 때, 제리 브룩하이머

는 성공한 제작자로서 자신이 원하는 각 분야의 전문가들을 모을 수 있었다는 점을 고려해야 한다. 일반적으로 제작자는 일정 부분 성공하고 자본을 확보하기 전에는 뛰어난 제작진을 구성하기 힘들다. 따라서 성공한 제작자들의 입장과 동일하게 콘텐츠의 제작을 준비할 수 없다. 오히려 결핍한 상태에서 어떻게 콘텐츠의 완성도를 높일 수 있는 요인들을 구성해야 할 것인지 고민할 필요가 있다.

CONTENTS

1.
지브리 스튜디오와 미야자키 하야오

많은 사람들은 지브리 스튜디오가 일본 회사이기 때문에 '지브리'라는 말이 일본어라고 생각할 지도 모른다. 하지만 '지브리'는 일본어가 아니라, 아프리카 북단에 있는 리비아라는 나라의 말이다. 지브리의 의미는 사하라 사막에 부는 열풍이란 뜻으로, 일본 애니메이션에 돌풍을 일으키자는 취지로 사용하기 시작했다. 결과적으로 지브리 스튜디오는 이름처럼 일본 애니메이션 업계에 돌풍을 일으킨 것은 물론이고, 전 세계 애니메이션 산업에도 상당한 영향을 미치는 회사로 성장했다.

『센과 치히로의 행방불명』, 2001, 지브리 스튜디오.

『하울의 움직이는 성』, 2004, 지브리 스튜디오.

지브리 스튜디오 애니메이션에는 『바람 계곡의 나우시카』, 『천공의 성 라퓨타』, 『이웃집 토토로』, 『마녀배달부 키키』, 『붉은 돼지』, 『폼포코 너구리 대작전』, 『귀를 기울이며』, 『모노노케 히메』, 『센과 치히로의 행방불명』, 『하울의 움직이는 성』, 『벼랑 위의 포뇨』 등이 있다. 위에 언급한 대부분의 애니메이션들은 일본에서 흥행에 성공했고, 세계적으로도 일본 애니메이션의 대표작으로 알려진 작품들이다. 미국의 디즈니를 제외하고 전 세계에서 20여년 동안 지속적으로 성공한 애니메이션을 제작한 회사는 매우 적다. 따라서 지브리 스튜디오는 성공한 애니메이션 기업으로 분석할 가치가 충분하다.

지브리 스튜디오의 작품들은 회사의 이름으로 기억되지 않는다. 미국 디즈니 애니메이션들이 디즈니 회사의 작품으로 기억되는 것과 차이가 있다. 물론 디즈니 회사는 월트 디즈니라는 설립자의 이름과 회사 명칭이 중복되지만 월트 디즈니는 1966년에 사망했고, 일반인들이 익숙한 디즈니 콘텐츠들은 설립자 월트 디즈니가 사망한 이후에 지속적으로 제작되었다. 그러나 지브리 스튜디오는 설립자 미야자키 하야오가 생존해 있고, 일반인들이 알고 있는 지브리 스튜디오가 제작한 애니메이션의 대부분

은 미야자키 하야오가 참여하여 제작하였다. 지브리 스튜디오의 공동 설립자자 타카하타 이사오가 제작하거나 감독한 작품들도 있지만, 전세계에서 인지도가 높은 작품들은 미야자키 하야오가 감독한 애니메이션들이다.

영화나 애니메이션은 한 사람의 노력으로 창조되는 콘텐츠가 아니다. 여러사람들이 함께 작업을 하여 결과물을 만드는 과정이 필요하고, 애니메이션은 특히 제작하는 회사의 특성이 잘 표현되는 콘텐츠이다. 따라서 미야자키 하야오 감독의 관점이 아니라 지브리 스튜디오 기업의 관점으로 성공요인을 분석하고자 한다.

2.
성공요인 1
작가주의 지브리가 상업적 성공의 토대

작품 제일주의 : 장인정신의 애니메이션

『캐리비안의 해적』의 제작자 브룩하이머는 대부분 상업적인 성공 그 자체에만 집중했다. 일반 대중들이 분명하고 심플한 스토리텔링을 좋아한다는 것을 간파하고 하이 컨셉을 중심으로 영화를 만든 것이다. 이처럼 대중적인 성공을 목표로 삼았기 때문에 제작자로서 지속적으로 성공할수 있었다. 지브리는 브룩하이머와 다른 길을 걸었다. 작가주의적인 작품도 상업적으로 성공할 수 있다고 믿고 그 믿음을 우직하게 밀어붙였다. 물론 상업적인 고려를 하지 않은 것은 아니었지만 대중적 성공과 흥행만을 생각하지는 않았다. 지브리 스튜디오가 작가주의적인 작품, 예술성과완성도를 지향하는 콘텐츠를 만들었음에도 불구하고 어떻게 상업적으로성공할 수 있었는지 알아보는 것은 콘텐츠 성공요인 분석에 도움이 될 것이다.

요즘에는 일본이 상대적으로 발전이 더딘 나라로 비춰지고 있다. 인터 넷시대, 4차 산업혁명 시대로 들어오면서 일본이 적응을 잘하고 있는 편 은 아니기 때문이다. 한편, 제조업의 시대인 1960~80년대까지는 달랐다. 전 세계에서 가장 품질이 우수하고 정교하면서도 튼튼한 제품을 만드는 사람들은 일본의 장인들이었다. 미야자키 하야오 필두의 지브리 스튜디 오 스태프들도 철저한 장인정신을 가지고 있었다. 최고의 장인들이 최고 의 애니메이션을 만들기 위해서 의기투합했기 때문에 전 세계에서 인정 받고 성공할 수 있었던 것이다. 아직도 일본 사람들은 자신의 일에 자부 심을 가지고 세밀한 부분에 천착해서 질 좋은 상품을 만들어내는 데에 일 가견이 있다.

미국에서는 콘텐츠를 '상품'으로 바라보고 접근했지만, 일본에서는 '작 품'으로 접근했다. 이러한 차이는 기획의 마인드, 작품의 주제와 스타일, 제작 방식 등의 모든 곳에 영향을 미쳤다. 2020년대가 된 지금, 결과적으 로는 미국적인 접근방식이 완승을 거둔 것처럼 보인다. 하지만 21세기 이 전까지 일본의 지브리 스튜디오는 나름의 독보적인 입지를 굳게 지키고 있었고, 높은 수준의 예술적, 기술적 성취도 보여주었다. 현재는 인건비 부담과 인력의 노쇠화, 3D 기술의 발달 등에 밀려서 제작을 중단했을 뿐 이다.

지브리 스튜디오에서 주목해야 할 것은 애니메이션의 제작방식이다. 지브리에서는 셀 애니메이션 방식을 사용했다. 이런 방식으로 지브리는 수준 높은 2D애니메이션을 만들 수 있었다. 문제는 2D애니메이션이 세 계적인 트렌드에서 밀려나기 시작했다는 점이었다. 1994년『토이스토리』

를 시작으로 전 세계가 3D 컴퓨터그래픽 애니메이션으로 바뀌기 시작했다. 2D는 사람이 직접 손으로 그리는데 비해 3D는 컴퓨터 프로그램으로 작업한다. 그래서 어떤 면에서는 제작 공정이 더 간단해지는 효과가 발생한다. 또한, 한 번 만들어놓으면 지속적으로 재사용이 가능했다. 그래서 2000년대 초반부터 픽사, 드림웍스 등의 대형 애니메이션 스튜디오들이 전부 3D에 집중하기 시작했다. 물론 미국에도 2D애니메이션이 없었던 것은 아니다. 1990년대 후반까지 『라이온 킹』과 같은 2D애니메이션으로 전 세계 시장을 석권하기도 했다. 미국도 1990년대 후반까지는 2D애니메이션 중심이었고, 2000년대로 넘어오면서 3D애니메이션으로 바뀌기 시작한 것이다. 게다가 그 당시에는 2D보다 3D를 더 높이 평가하는 풍조가 만연해 있었다. 그러면서 2D애니메이션보다 3D애니메이션이 더 많은 수익을 얻는 것을 당연하게 여기기 시작했다. 이러한 풍조는 아직 남아 있다.

그럼에도 불구하고 지브리는 계속 셀 애니메이션을 고수했다. 2000년대 중반에 나온 『벼랑 위의 포뇨』는 셀 애니메이션의 대표작이다. 이 무렵에는 컴퓨터그래픽으로 애니메이션을 만드는 방식이 대세가 되어 있었다. 그럼에도 불구하고 이 작품은 100% 수작업으로 제작되었다. 그렇게 이 작품에는 17만 장의 셀이 사용되었다. 이러한 장인 정신이 지브리가 성공할 수 있었던 이유 중 하나였다. 그렇다면, 왜 지브리는 전통적인 제작방식을 고수했을까?

미야자키를 비롯한 지브리 스튜디오의 제작자들은 자신들이 손으로 섬세한 그림을 그리는 것을 가장 잘 할 수 있었다고 생각했다. 남들이 뭐라

고 하든, 세상이 어떻게 변하든 자신들이 잘 할 수 있는 방식으로 우리의 제품을 만들자는 생각이었다. 그래서 전통적인 제작기법을 계속해서 고집했던 것이다. 사실, 2000년대 초반만 하더라도 3D애니메이션은 아직 거친 면도 있었고, 완벽한 예술성을 표현하기도 어려웠다. 1994년에 제작된『토이스토리』의 주인공들이 장난감이었던 이유는, 당시에는 사람을 3D 캐릭터로 만들기가 힘들었기 때문이다. 지브리는 전 세계의 애니메이션이 전부 3D로 넘어갈 때, 오히려 2D가 갖는 독특한 장점들을 극대화함으로써 대체 불가능한 애니메이션을 만들 수 있었다. 그렇게 지브리는 2000년대 초반에 세계로 나갈 수 있는 토대를 갖게 되었다.

2D 애니메이션을 고수했던 이유는 바로 '사람 중심의 세계관' 때문이었다. 미야자키는 완벽한 그림을 그리기 위해서 자신과 완벽하게 호흡을 맞출 수 있는 사람들을 원했다. 지브리의 애니메이터들은 30년 이상 그 회사에만 있었던 분들이 많다. 어떤 사람들이 30년 동안 함께 일하게 되면, 서로의 눈빛만 봐도 생각을 모두 읽을 수 있고 감독이 어떤 분위기와 색깔을 추구하는지도 알 수 있게 된다. 미야자키 하야오의 스튜디오 지브리가 환상적인 팀워크를 보여줄 수 있었던 이유가 바로 여기에 있다. 지브리는 장인정신이 깃든 수작업, 오랫동안 호흡을 맞춰온 스태프들, 노동력의 가치를 중요시하는 전통적인 제작 방식을 고수했다. 그 결과 2D애니메이션만이 갖는 아름다운 영상, 상상력을 불러일으키는 매력적인 작품을 개발할 수 있었다. 그렇게 만들어진 애니메이션이 일본뿐만 아니라 전세계에서 인정받은 것은 당연했다.

지브리 애니메이션을 다른 애니메이션과 차별화시키는 특징으로 음악

(OST)이 중요한 부분을 차지한다. 지브리의 음악에는 지브리 스튜디오의 전담 음악감독이라고 할 수 있는 히사이시 조가 있다. 히사이시 조는 미야자키가 원하는 음악이 어떤 것인지 잘 알고 있었을 것이다. 미야자키 역시 히사이시 조가 만든 음악을 좋아했을 것이다. 이런 두 사람이 공동 작업을 했기 때문에 시너지 효과를 얻을 수 있었다. 『하울의 움직이는 성』에 삽입된 「인생의 회전목마」 같은 음악은 애니메이션을 보지 않은 사람들도 한 번쯤은 들어본 음악이다. 히사이시 조는 그밖에도 폭넓은 연령대의 관객들을 모두 만족시키면서도 수준 높은 음악을 만들어냈다. 그래서 사람들이 애니메이션을 다 보고 난 후에도 그 OST를 다시 찾게 만들었다. 좋은 음악은 콘텐츠의 수준을 높이고, 그 자체로도 훌륭한 콘텐츠로 소비될 수 있다.

안정적인 제작비 유입과 제작환경

일본에서 콘텐츠를 만들 때는 제작위원회 시스템을 통해 제작비를 조달한다. 출판사, TV 방송국, 덴츠 등의 광고회사, 미츠비시 상사 등과 같이 전 세계에 물건을 판매하는 회사, 디즈니 등이 제작위원회에 참여한다. 애니메이션을 만들었을 때 수익을 창출할 수 있는 파트너사들이 모두 제작위원회에 들어간다. 『센과 치히로의 행방불명』이라는 애니메이션을 만들 경우, 이와 관련된 음반과 서적은 어떤 출판사가 낼 것인지 등을 결정한 다음, 해당 기업이 제작위원회에 들어와서 투자를 했다. TV방영은 니혼TV가, 국내배급은 도호가, 해외배급은 디즈니가 맡게 되었다. 이처럼 제작위원회는 여러 파트의 협력사들이 제작위원회에 들어와서 투자

를 하고, 이 투자자들이 제작의 주체가 되는 시스템이다.

이런 제작위원회는 한시적인 사업자 협동조합이라고 볼 수 있다. 공식적으로는 회사의 형태가 되는데, 대부분의 경우 페이퍼 컴퍼니, 즉 직원을 고용하지 않고 회계와 정산만 담당하는 독립채산기업으로 운영된다. 우리나라에서는 주로 애니메이션 제작을 위한 특수목적법인(SPC)이라고 부른다. 대부분의 경우 제작위원회에 참여한 기업들이 투자를 전담하고, 지브리는 돈을 투자하지 않는다. 이런 제작위원회 시스템은 안정적으로 제작비를 조달할 수 있다는 장점이 있지만, 프로젝트에 참여한 투자자들이 자신들의 이익을 위해서 많은 요구를 하게 된다는 단점이 있다.

출판사의 경우, 애니메이션의 영상미도 중요하지만 출판하기 좋은 이미지를 더 많이 넣어달라고 요구할 수 있다. TV방영 회사는 이 애니메이션이 TV 방영포맷에 알맞은 방식으로 제작되기를 원할 것이고, 해외배급업체는 지나친 일본의 색깔이 들어가지 않게 하려고 할 것이다. 해외시장에서 판매하기 불리할지도 모르기 때문이다. 이처럼 투자자들에게 휘둘리기 쉬운 것이 제작위원회 방식의 단점이다. 하지만 지브리에는 압도적인 카리스마를 지닌 미야자키 하야오가 있었다. 미야자키는 지속적으로 성공하는 콘텐츠를 만들어 왔기 때문에 제작위원회의 기업들은 믿음을 가지고 기다릴 수 있었다. 제작위원회 시스템의 단점이 미야자키의 개인능력에 의해서 상쇄되고 장점만 남게 된 셈이다.

제작위원회는 마케팅 위주로 운영된다. 감독은 작품의 완성도를 높이려는 사람이고, 제작자는 작품을 통해 수익을 얻으려고 하는 사람이다.

따라서 제작위원회는 수익을 내려는 사람들이고, 마케팅을 위주로 운영하려고 한다. 돈을 많이 투자한 사람일수록 콘텐츠에 대한 결정권을 갖게 되고 사업권을 분배받게 된다. 제작위원회 시스템은 리스크가 분산되고 효율성이 커지며 제작비를 많이 확보할 수 있지만, 작품을 만드는 권한까지 분산된다. 그러나 지브리 스튜디오의 지속적인 성공을 신뢰한 제작위원회는 예술적이고 실험적인 작품을 지향하던 지브리에 대해 주도적인 제작 권한을 인정해 주었다. 앞으로 새로운 작품을 만들 경우, 제작자의 개입이 최소화되어야 하는 이유의 중요성을 알 수 있다. 성공이 검증되지 않은 신인 감독이 영화를 만들 경우에는 투자자들의 입김에서 자유롭기 어렵다. 투자자들이 영화의 내용에 개입해도 거절할 힘이 없는 경우가 많지만, 지브리는 그것이 가능했다.

국내외 많은 애니메이션 회사들은 안정적인 회사 상태를 유지하기 어렵다. 특히 2D애니메이션 회사들은 애니메이터들을 정규직으로 고용하기 힘든 경우가 많다. 일거리가 있을 때는 프리랜서로 고용했다가 프로젝트가 끝나면 뿔뿔이 흩어지는 경우가 많다. 이는 한국뿐만 아니라 일본도 마찬가지였다. 그러나 지브리에서는 대부분의 직원을 정규직으로 채용했다. 애니메이터들뿐만 아니라 마케팅, 기획 등의 모든 직원들이 정규직이라는 안정적인 위치를 가지고 실력을 쌓아갈 수 있었다. 노동자의 입장에서 분명히 긍정적이지만, 기업 운영의 입장에서는 부정적인 측면도 있을 수 있는 것이 정규직 채용이다.

지브리는 모든 스태프를 정규직으로 고용했기 때문에 제작비에서 인건비가 차지하는 비중이 과도하게 높아졌다. 초기에 지브리에 입사한 스태

프들은 대부분 연차가 3~5년밖에 되지 않는 사람들이었다. 미야자키는 그 사람들에게 평생 동안 정규직을 보장해줄 테니 지브리에서 열심히 일을 하라고 했고, 그들은 흔쾌히 받아들였다. 이러한 시스템 덕분에 능력 있는 스태프들이 더 높은 연봉을 주는 다른 큰 회사로 옮기지 않고 지브리 스튜디오에 남게 되었다. 높은 경력과 능력을 겸비한 사람들이 한 장소에 모여서 하나의 작품에만 집중할 수 있게 된 것이다. 그 결과, 효율적으로 일을 하면서 관리 비용까지도 줄일 수 있었다.

초기에 긍정적인 면이 많았던 정규직 채용은 시간이 지나면서 점차 부정적인 측면이 드러나기 시작하였다. 스태프들의 연차가 쌓이고 물가상승률이 더해지자 막대한 비용이 인건비로 집행되어야 했던 것이다. 1990년대가 되자 이는 회사의 존립을 위협할 정도가 되었다. 지브리가 이런 모험을 감행한 이유는 딱 하나, 작품의 질을 높이기 위해서였다. 많은 아티스트들은 10년이 걸리는 한이 있더라도 제대로 된 작품을 만들기를 원한다. 기업의 입장에서는 10년을 준비해서 세계적인 작품 하나를 제작하는 것보다 안정적인 수익을 창출할 수 있는 콘텐츠를 지속적으로 만드는 것을 더 선호할 수밖에 없다. 작품성이 조금 떨어져도 제작한 콘텐츠들에 대한 마케팅을 통해서 지속적으로 수익을 창출할 수 있기 때문이다.

지브리는 작품의 수준을 높이는 전략을 고수하였다. 물론 미야자키 하야오가 있었기에 선택할 수 있는 전략이었다. 기업은 수익을 창출하는 것이 목표이다. 지브리 스튜디오가 초기에 작품성을 최우선으로 애니메이션을 제작할 수 있었던 이유는 지속적인 수익이 창출되었기에 가능했다.

미야자키 하야오는 감독으로서 지속적인 성공을 하였지만, 기업의 경영자로서 지속적인 성공을 하지 못하였다. 기업의 성공은 콘텐츠의 성공과 또 다른 이유와 목적이 필요하다. 기업의 관점에서는 최고의 작품을 만드는 것은 수익을 하나의 방법일 뿐이다.

모든 사람이 함께 즐기는 애니메이션

지브리 스튜디오가 작품성을 중시하면서도 20년 이상 지속적으로 성공할 수 있었던 또 다른 이유로 일본과 해외에서 어린이들뿐 아니라 성인들이 관심을 갖는 애니메이션을 제작할 수 있었던 점을 지적할 수 있다. 일본이 다른 나라들에 비해 애니메이션 시장이 크고, 성인들도 애니메이션을 많이 보는 것은 사실이지만, 모든 일본 사람들이 애니메이션을 즐겨 보는 것은 아니다. 또한 애니메이션은 아동용 애니메이션과 청소년을 대상으로 하는 애니메이션, 성인을 대상으로 하는 애니메이션이 구별되어 있었다.

지브리 스튜디오는 어린이부터 성인까지 모두 즐길 수 있는 애니메이션을 제작하였다. 일본 애니메이션 시장은 원래 마니아층이 좋아하는 장르로 제한되어 있었다. 특히 근미래의 암울한 세계, 기계화된 인간들의 문제점, 인간의 본성에 대한 문제 등을 다루었던 1990년대의 사이버펑크 애니메이션은 일반 대중들이 좋아하기에는 어려운 면이 있었다. 일본에서는 에반게리온을 기점으로 오타쿠 지향 애니메이션이 주류를 이루게 되었다. 물론 오타쿠들의 구매력이 크긴 했지만, 시장 규모는 한정될 수

밖엔 없었다. 미야자키 하야오 감독과 지브리 스튜디오는 어린이와 성인, 오타쿠 등 다양한 특성을 가진 모든 사람들이 선호하는 애니메이션을 만들었다.

지브리는 누구나 공감하고 받아들이기 쉬운 주제를 가진 애니메이션을 만들었다. 환경보호, 자연회귀, 동심의 세계, 반전과 같이 지브리의 애니메이션은 비교적 많은 사람들이 공감할 수 있는 대중적인 이야기 구조를 갖고 있었다.『기생충』이 전 세계에서 작품성과 흥행 모두 성공했던 이유 중 하나는 전 세계인들이 공감할 수 있는 양극화 문제를 다루었다는 것에 있었다. 돈이 많은 사람들과 적은 사람들 사이의 위화감을 비롯한 감정적, 사회경제적인 문제가 아주 세밀하게 표현되었던 것이다. 이것은 우리나라뿐만 아니라 전 세계 사람들이 모두 공감할 수 있는 내용이었다. 이처럼 지브리는 독특한 주제의식을 가진 작가주의적인 작품을 제작하면서도, 많은 사람들이 공감할 수 있게 만들었다는 점이 성공의 토대가 되었다고 볼 수 있다.

지브리 애니메이션이 많은 사람들에게 사랑을 받을 수 있었던 이유 중 하나는 전문 성우가 아닌 배우를 고용했다는 것에 있었다. 이전까지는 성우가 애니메이션 주인공을 더빙하는 것이 일반적인 방식이었다. 안정적인 제작비를 확보할 수 있고, 작품성을 중시하던 지브리 스튜디오는 유명 배우들을 성우로 참여할 수 있게 하였다. 일반인 입장에서는 성우 특유의 애니메이션적 억양이 부자연스럽게 느껴질 수 있다. 지브리는 그 점을 고려하여 자연스럽고 일상적인 느낌을 주는 연기가 가능한 일반 배우들을 섭외한 것이다. 지브리는 단순히 작품성과 스토리텔링에만 집중한 것이

아니라, 대중이 다가오기 쉽게 만드는 것에도 신경을 썼다.

지브리 애니메이션은 넓은 연령대의 사람들이 볼 수 있는 작품이다. 아이들만을 위한 작품도 아니고 성인들만 볼 수 있는 애니메이션도 아니다. 똑같은 작품을 아이들이 보면 모험을 통한 성장, 동화풍의 색감, 귀여운 캐릭터들에서 매력을 느끼게 된다. 성인들이 보면 계급사회와 자본주의 비판, 자연파괴 비판 등과 같은 묵직한 주제의식에 공감하고 감동하게 된다. 창작자의 머릿속에 인문학적, 사회학적 관점이 명확하지 않으면 어린 이들이 좋아하는 영화밖에는 만들 수 없다.

감독 중심의 애니메이션 제작 시스템

지브리 스튜디오는 감독 중심의 애니메이션 제작 시스템이 효과적으로 작동한 애니메이션 제작사라고 할 수 있다. 지브리 스튜디오는 미야자키 하야오라는 탁월한 감독이 있는 제작사였고, 시장이 신뢰할 수 있는 감독이 일본의 독특한 감독 중심 애니메이션 제작 시스템을 사용함으로써 지속적인 성공이 가능했다.

미국 애니메이션의 제작 시스템은 프로듀서 중심 체제이다. 각 감독들이 자신이 해야 할 일을 만들어 올리면, 프로듀서가 전체 일정을 관리하고 총책임을 지는 방식이다. 이런 제작방식의 경우, 어떤 장면이나 캐릭터에 문제가 있어서 교체해야 할 경우에 문제가 커질 수 있다. 그 장면에 들어간 캐릭터, 특수효과, 소품 등을 모두 바꿔야 하는데, 해당 감독들이

반대할 수 있기 때문이다. 현실적으로는 일정과 비용 문제 때문에 웬만하면 수정 작업을 하지 않으려 한다. 이것은 한 명의 감독에 의해 좌지우지되는 방식이 아니라, 여러 감독들이 각자 맡은 일들을 정해진 일정과 비용의 테두리 안에서 분업해서 제작하는 방식이다.

반면 일본 애니메이션 제작 시스템은 도제 시스템이다. 감독이 있고, 그 감독이 작화감독까지 맡기도 하고 따로 두기도 한다. 미야자키의 경우는 감독과 작화감독을 겸했다. 감독 밑에는 많은 애니메이터 그룹들이 있다. 이런 시스템의 경우, 감독의 말 한 마디만으로 많은 수정과 변동이 발생할 수 있다. 애니메이터 그룹들은 감독의 지시만 따르면 되기 때문이다. 바꾸어 말하면 감독이 절대적인 권한을 갖고 있다고 볼 수도 있다. 지브리의 애니메이터 그룹들은 미야자키와 30년 이상 같이 작업한 사람으로 구성되어 있었다. 그들은 미야자키에 대한 완벽한 신뢰가 있었기 때문에 감독의 의도를 빠르고 정확하게 반영할 수 있었다.

대부분의 사람들은 『센과 치히로의 행방불명』의 감독이 미야자키 하야오라는 것을 알고 있다. 그러나 『겨울왕국』의 감독이 누구인지, 『슈렉』의 감독이 누구인지 아는 사람은 많지 않다. 이것이 일본식 제작 방식과 미국식 제작 방식의 차이를 단적으로 보여준다. 한 마디로 일본은 감독 중심 체제이고, 미국은 프로듀서 중심 체제라고 할 수 있다. 미야자키는 자신의 작품에 책임감을 가지고 주도적인 역할을 했다. 그리고 미야자키에 대한 대중의 인지도가 높았기 때문에 콘텐츠를 홍보할 때도 미야자키가 만들었다는 점을 강조했다. 우리나라에서 『바람계곡의 나우시카』라는 작품이 상영되었을 때도 콘텐츠의 제목보다 미야자키 감독의 이름이 더 중

요하게 홍보되었다. 『천공의 성 라퓨타』의 포스터에도 미야자키 감독의 작품이라는 것이 가장 크게 적혀 있다. 실제로 사람들은 미야자키 하야오의 이름을 신뢰했기 때문에 기꺼이 극장에 가서 보았다. 이것이 가능하게 만든 사람이 바로 미야자키 본인이었다. 지브리 스튜디오가 곧 미야자키 하야오이고, 미야자키 하야오가 곧 지브리 스튜디오라는 이미지가 생겨났다.

지브리는 애니메이터를 채용할 때 단지 그림을 잘 그릴 뿐만 아니라 스스로의 작품세계를 제대로 표현할 수 있는 사람을 뽑았고, 그 사람들에게 최고의 환경을 보장해주었다. 편안한 분위기에서 자기 작품에 집중할 수 있도록, 타인의 간섭을 받지 않는 작업환경을 만들어준 것이다. 지브리 스튜디오의 프로듀서 토시오 스즈키는 한 인터뷰에서 지브리에서는 작가 개개인의 컨셉 아이디어가 애니메이션 폼에 반영된다고 말했다. 개개인의 컨셉 아이디어, 어떤 캐릭터를 구현할 것인가에 대한 애니메이터들의 능력과 개성이 전체 애니메이션에서중요한 역할을 미친다고 생각하는 것이다. 이것이 지브리가 전문적인 장인의식을 가지 사람을 채용하려고 했던 이유다. 이러한 생각 덕분에 지브리 스튜디오가 2D 애니메이션 계에서 전 세계 최고의 위치까지 올라갈 수 있었다.

『겨울왕국』,『슈렉』등은 한 사람의 아이디어가 아니다. 할리우드의 창작자는 자신의 아이디어를 1분 안에 설명할 수 있어야 한다. 디즈니, 드림웍스 등에 가보면 수없이 많은 작가들과 기획자들이 담당자들에게 자신의 작품을 홍보하는 것을 볼 수 있다. 담당자들과 만날 수 있는 시 간은 단 3분이다. 홍보하고자 하는 작품이 만약 '몬스터 주식회사'라면 이

렇게 말할 수 있을 것이다. "귀여운 괴물들을 보고 아이들이 소리를 지르면 그 비명소리가 에너지로 전환된다. 괴물들은 밤마다 방문을 열고 아이들의 방으로 들어가는데..."라는 아이디어를 짧은 시간 안에 설명해야 한다. 전문화된 절차에 따라 누군가의 아이디어가 채용되면, 디즈니나 드림웍스 스튜디오는 이 사람을 프로젝트 기간 동안 계약직으로 채용한다. 그 과정에서 창작자의 아이디어가 그대로 유지될 수도 있고, 전문가들에 의해 적지 않게 수정될 수도 있다. 철저히 제작자와 스튜디오의 관점에서 프로젝트가 진행된다. 그에 비하면 일본의 지브리 스튜디오는 한 사람의 아이디어가 계속 유지되면서 작품 전체에 영향을 미치는 형태로 제작된다. 지브리 스튜디오는 감독 중심의 애니메이션 제작사이기 때문이다. 이러한 모든 과정은 기업이라는 조직에 의해 진행된다. 콘텐츠의 성공요인을 기업의 관점에서 이해해야 하는 이유가 여기에 있다.

3.

성공요인 2
국내와 해외 마케팅의 차별적 접근

자국시장(일본) 내의 치밀한 대규모 홍보 마케팅

지브리 스튜디오는 일본에서 상당한 규모의 마케팅을 한다. 미야자키 하야오라는 작가주의 감독이 장인정신을 가지고 만든 완성도 높은 작품이라면 당연히 흥행에 성공할 것이라고 생각할 수 있다. 그러나 지브리 스튜디오는 치밀하고 대규모의 홍보 마케팅을 추진하여 흥행에 성공하였다.

『센과 치히로의 행방불명』은 지브리 스튜디오의 대표작이다. 이 작품의 흥행수입은 304억 엔, 약 3000억 원 정도였다. 여기에서 작품을 프로모션하는 비용으로 100억 엔을 사용했다. 『붉은 돼지』라는 반전 영화의 흥행수입이 28억 엔 정도인데, 이로부터 불과 10년도 지나지 않은 상황에서 『센과 치히로의 행방불명』의 프로모션 비용으로 100억 엔, 약 1000억

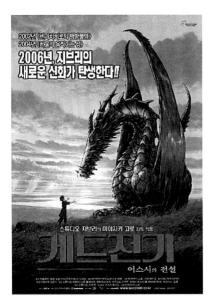

『게드전기』, 2006, 지브리 스튜디오.

『시간을 달리는 소녀』, 2007, 매드하우스.

원을 사용한 것이다. 미야자키는 일본의 '덴츠'라는 광고회사에 이 작품의 프로모션을 맡겼다. 이러한 행보는 한국의 영화제작사가 영화 제작비와 맞먹는 금액을 들여 제일기획을 통해 전국에 마케팅하는 것과 같다. 대규모 홍보 전략을 통해 더 많은 사람을 끌어 모으는 전략인 것이다.

지브리 스튜디오의 『게드전기』는 애니메이션의 작품성을 썩 인정받지는 못했다. 이 작품은 지금까지의 지브리 애니메이션과는 조금 다르다. 그럼에도 불구하고 588만 명의 관객이 모였다. 반면, 같은 해에 개봉한 애니메이션 『시간을 달리는 소녀』의 개봉 당시 성적은 관객 20만 명이라는 비교적 저조한 숫자였다. 지금 작품성을 인정받고 누구나 알 정도로 유명해진 작품이지만, 개봉 당시의 성적은 달랐다. 『게드전기』의 마케팅을 위해 지브리에서

는 서적 100만 부를 무료로 배포하였고, 감독이 미야자키의 아들이라는 것을 강조했다. 『게드전기』는 작품성에 있어서 좋은 평을 얻지 못했음에도 불구하고, '지브리에서 만들었다'는 사실과 막대한 광고비를 통해 이런 실적을 만들어낼 수 있었다. 이처럼 지브리는 작품의 퀄리티만큼이나 광고, 마케팅이 중요하다는 것을 잘 알고 있었다. 네임밸류와 마케팅 파워만으로도 작품을 흥행시킬 수 있다는 것을 보여 준 것이다.

지브리 스튜디오는 미야자키 하야오 감독의 능력과 함께 전략적인 마케팅이 흥행 성공에 필수적인 부분이라는 점을 이해하고 이것을 잘 활용하였다고 할 수 있다.

한국에서의 작품성을 강조한 입소문 마케팅

『센과 치히로의 행방불명』은 국내에서 200만 명 이상의 관객을 동원했다. 2002년 개봉 당시 우리나라에서 애니메이션으로 200만 명을 극장에 오게 만든 첫 번째 작품이었다. 애니메이션은 어린이들이 보는 콘텐츠라는 생각이 지배적인 환경에서 거둔 성과이기에 더 주목을 받았다. 미야자키 하야오 감독이 우리나라에서 인지도가 높지 않은 상황이었기에 효과적인 마케팅 전략이 있었다고 할 수 있다.

첫 번째로, 이 작품을 큰 영화, 흥행영화로 인식시켰다. 일본에서 2,400만 명이 봤던 영화라고 광고했다. 포스터에도 미야자키의 이름보다는 숫자를 강조했다. 이때 당시만 해도 미야자키에 대한 인지도가 적었기 때문

이다. 두 번째로, 대규모 시사회로 입소문을 증가시켰다. 전주 영화제 관객 설문조사 결과 권유의향이 100%라는 조사 결과가 나왔고, 그 이후 대규모 시사회를 통한 입소문 마케팅 전략이 전개되었다. 개봉 3주 전~1주 전에는 입소문 파급력이 강한 온라인 매체를 중심으로 홍보했고, 개봉 주에는 오프라인 프로모션을 강화했다. 그리고 홈페이지 게시판의 활성화, 캐릭터 인기투표, 퀴즈 경품 이벤트 등과 같이 관객들이 영화를 관람한 후에 즐겁게 할 수 있는 것들을 이용하여 홍보했다.

세 번째로, '미야자키 하야오'보다는 작품 자체를 띄웠다. 2003년 우리나라에서는 일본과 달리 지브리와 미야자키 하야오의 인지도가 낮았다. 그래서 세계적으로 작품성과 오락성을 인정받은 애니메이션이라는 점, 2002년 베를린영화제 최우수작품상(황금곰상)에 빛나는 작품이라는 점을 강조했다. 그 결과, 우리나라에서 가장 중요한 여름 영화시장에서 쟁쟁한 블록버스터들과 경쟁할 수 있었고, 결국 박스 오피스 2위를 차지하면서 200만 명의 관객을 동원하는 데 성공했다. 이때 당시만 해도 우리나라에서 200만 명이 극장에서 애니메이션을 본다는 것은 상상할 수 없는 일이었다.

사실, 우리나라 시장은 지브리가 그렇게 관심을 가졌던 시장은 아니었다. 지브리가 가장 관심을 갖고 있었던 곳은 미국 시장이었다.

북미에서의 배급과 마케팅 : 대형 배급사를 통한 루트 개척

지브리는 현지 대형 배급사를 통해 많은 개봉 스크린 수를 확보할 수 있었으며, 현지에 맞는 광고 마케팅을 할 수 있었다. 지브리 작품의 북미 개봉은 전적으로 브에나미스타(디즈니)가 맡고 있다. 지브리는 미국의 전체 극장을 좌지우지할 수 있는 디즈니를 통해 많은 스크린 수를 확보하고 거기에 맞는 광고 마케팅을 펼쳤다. 그 대표적인 사례로『센과 치히로의 행방불명』을 보려고 한다.

지브리 애니메이션의 미국 배급사는 월트 디즈니 픽처스이다.『센과 치히로의 행방불명』을 보고 감동을 받은『벅스라이프』와『토이스토리』의 감독 존 라세터가 디즈니에 있는 지인에게 미국에서 이 애니메이션이 개봉될 수 있도록 설득했다. 그 후 디즈니에서 더빙을 거친 뒤에 브에나 비스타 배급선을 통해 북미에서 개봉될 수 있었다. 그렇게 2002년 9월 20일부터 2003년 9월까지 약 1,000만 달러의 수익을 냈다. 이것은 그전까지의 어떤 일본 작품보다도 큰 성공이었다.

그러나 1,000만 달러라는 미국 박스 오피스 성적은 기대에 미치지 못했다. 미국에서 상대적으로 흥행하지 못했던 이유는 무엇일까? 우선 '현지화'에 제약이 많이 가해졌다. 많은 미국 사람들이 이 애니메이션이 지나치게 일본적이기 때문에 작품을 이해하기 어렵다고 느꼈다. 그리고 디즈니의 수익이 티켓 판매나 DVD에 한정되었다. 디즈니에게 돌아갈 것이 별로 없었기에 엔터테인먼트 계의 거물로 하여금 광고에 돈을 쓰는 것을 주저하게 만든 것이다. 그래서 지브리는 디즈니에게 큰 수익을 배분해 주

었고, 이 작품이 많이 확산될 수 있도록 미국 현지 환경을 구축하였다.

시스템이 성공의 이유다
할리우드 100년의 성공

CONTENTS

1.
할리우드가 왜 중요할까?

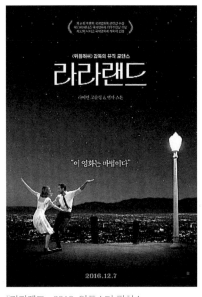

『라라랜드』, 2016, 임포스터 픽처스,
길버트 필름스, 마크 플랫 프로덕션스.

영화 『라라랜드』는 할리우드 스타를 꿈꾸는 여자와 자신만의 음악을 추구하는 남자의 사랑 이야기이다. 여기에서 『라라랜드』를 설명하는 이유는 『라라랜드』의 배경이 바로 할리우드이고, 주인공의 꿈이 할리우드 배우였기 때문이다. 영화 속에서처럼 영화계에서 성공의 꿈이 있는 사람들이 모여드는 곳이 바로 할리우드이다.

할리우드는 무엇인가?

로스앤젤레스(L.A.)는 미국 캘리포니아 주 최대 도시이다. 캘리포니아 주를 독립적인 국가라고 가정하면 경제력 기준으로 Top10 안에 들 수 있을 만큼 부유한 지역이다. 또한, 캘리포니아는 다양한 문화적 강점들을 가지고 있다. 이 캘리포니아 주의 가장 중요한 도시가 L.A.이다. 할리우드는 L.A. 중심부에서 북서쪽으로 13km 떨어진 곳에 있는 지역의 명칭이다. 미국에서 문화 업계에 종사하는 사람들은 크게 뉴욕 출신과 L.A. 출신으로 나뉜다. 각 지역 출신의 사람들은 자신의 출신 지역에 대한 자부심과 개성을 가지고 있다. 캘리포니아가 미국 경제의 큰 중심지 중 하나이지만, 뉴욕은 캘리포니아보다 더 큰 중심지다. 이 두 지역이 미국에서 가장 부유하고 화려한 곳이라고 해도 과언은 아닐 것이다. 또한 할리우드 주변에는 유니버설 스튜디오와 비버리 힐즈가 있다. 우리나라 사람들에게는 유니버설 스튜디오가 테마파크로 더 익숙하지만, 사실 그곳은 영화를 찍는 스튜디오였다. 이처럼 할리우드에는 영화를 만드는 제작사들이 위치해 있고, 그 주변에는 배우들과 영화 관계자들이 모여 살고 있다. 영화 중심의 집적 공간이라고 볼 수 있다.

할리우드는 1920년에 영화촬영소가 설립되면서 발전하기 시작한 곳이다. 할리우드에는 영화에 필요한 스태프, 배우, 엑스트라 등을 공급해 주는 중앙배역사무소와 다양한 영화 박물관들이 있다. 1911년에 20개의 독립영화사가 할리우드에 모였다. 1911년 이전에는 미국 영화의 대부분이 뉴욕에서 만들어졌다. 당시 대형 메이저 영화사들은 모두 뉴욕에 있었다. 상대적으로 규모가 작았던 영화사들은 경비를 줄이고 대형 영화사와

경쟁을 피하기 위해 땅값이 비교적 저렴한 L.A.로 이전하기 시작하였다. 이런 과정을 통해서 10년 이내에 50여 개의 영화 제작사들이 L.A.로 집적하게 되었다. 대형 메이저 영화사들도 새로운 영화의 중심지인 할리우드로 이전하게 되어 할리우드는 미국 영화 제작의 중심지가 되었다.

영화사들이 할리우드에 이전하면서 할리우드는 영화와 관련된 많은 인력과 기관들이 모여들게 되어, 할리우드는 영화를 제작하기 좋은 지역으로 발전하게 된다. 할리우드에 가면 엑스트라, 조연배우, 주연배우, 촬영 스태프들이 모두 모여 있고, 다양한 영화 관련 회사들도 있다. 이처럼 일정한 공간 안에 연관 산업들이 모여 있는 곳을 '산업클러스터'라고 한다. 어떤 특정 산업과 관련된 산업이 한 지역에 집적이 되면 그것에 특화된 금융기관, 정부 지원 기관, 연구소, 대학 등이 한 공간에 집적되면서 상당한 시너지 효과를 낼 수 있다. 이처럼 한 곳에 유사업종들이 몰려 있으면 인력을 채용할 때 많은 도움이 된다. 독일의 노르트라인베스트팔렌주에는 BMW, 벤츠, 포르쉐 등의 자동차 관련 회사들이 집적되어 있다. 한 공간에 자동차와 관련된 많은 기업들이 있다면, 그 지역에서 다양한 자동차 관련 업종의 인재들이 모여 있을 것이다. 뿐만 아니라 산업 관련 정보들을 많이 얻을 수 있는 기관들도 많을 것이다. 이 지역의 대학교에서는 기계공학과 자동차공학이 유명하다. 지역 정부도 자동차 산업에 대한 노하우가 많다. 지역 금융기관은 어떤 자동차 기술이 수익을 많이 낼 수 있는지, 어떤 부분에 대출을 해 주어야 하는지 등을 잘 알고 있을 것이다. 이런 관점에서 보면, 할리우드는 영화를 중심으로 하는 엔터테인먼트 산업의 생산기지 역할을 하고 있다고 볼 수 있다.

예술에서 비즈니스로

지난 100년 동안 할리우드는 콘텐츠 산업 전체에 영향을 미쳤다. 영화산업의 중심지로서 전 세계 영화를 선도했다는 점도 중요하지만, 영화라는 장르를 예술에서 비즈니스로 바라볼 수 있게 근본적인 관점을 바꾸게 만들었다는 것이 할리우드의 중요한 역할이라고 할 수 있다. 1900년대 초, 새로운 표현 방식으로 영화는 예술 작품으로 인정받기도 했고 동시에 대중에게 인기를 얻고 수익을 발생시키는 상품으로 그 가치를 인정받기 시작하였지만, 할리우드는 영화를 상품으로서 인식하게 만드는 역할을 했다. 할리우드에서 예술적 부분이 아예 없어졌다는 것이 아니다. 단지 예술적인 가치보다 비즈니스적인 가치를 더 중요하게 여기는 분위기라는 것이다. 물론, 초창기에 뉴욕에서 영화를 만들던 사람들도 영화의 수익 창출을 추구했지만, 초기 영화 제작자들은 영화를 예술 또는 작품으로 인식하는 경우가 많았다. 영화를 상품으로 인식하는 전환이 시작된 것은 할리우드 시대로 진입한 이후라고 할 수 있다.

할리우드는 영화를 상품과 비즈니스로 이해하는 관점의 변화뿐만 아니라 거대자본을 가지고 리스크를 최소화하면서 영화를 대량생산할 수 있는 방법을 만들어냈다. 영화는 거대자본을 가지고 만들어야 하기 때문에 투자를 받지 않으면 제작할 수가 없다. 은행과 자본가들은 영화에 익숙하지 않기 때문에 영화 프로젝트에 쉽게 돈을 투자하지 않는다. 할리우드에서는 투자자들이 손해를 보지 않거나 손해를 최소화할 수 있는 시스템들이 비교적 잘 갖추어져 있다. 오랜 시간동안 쌓인 노하우 덕분이기도 하고, 미국의 선진적인 금융공학과 엔터테인먼트 산업이 시너지 효과를 일

으켰기 때문이기도 하다.

또한, 할리우드에는 영화 및 엔터테인먼트 비즈니스에 투자해서 성공한 케이스들이 많다. 물론 실패하는 경우도 있지만, 위험을 줄일 수 있는 기법도 발달해 있다. 영화는 크게 성공하는 것도 중요하지만 그보다 더 중요한 것은 망하지 않는 것이다. 할리우드는 이 점을 잘 알고 있기 때문에 흥행에 참패하더라도 최소한의 수익을 창출할 수 있는 시스템이 갖추어져 있다. 할리우드는 영화관에서 영화를 상영하는 것 이외에도 블루레이, OTT, 케이블 등에서 재상영하거나, 2차 저작권 사업이나 라이선싱 사업으로 영화를 통해 수익을 창출할 수 있는 방법들을 제공하는 환경들을 구축하였다.

할리우드의 제작 시스템을 이용해 지금까지도 성공적인 영화를 만들어오고 있는 메이저 영화사는 디즈니, 파라마운트, 유니버설 스튜디오, 컬럼비아, 20세기 폭스, 워너 브라더스 6개의 기업으로 볼 수 있다. 이 회사들은 모두 1920~30년대에 설립된 오래된 회사들로, 미국 영화시장의 80% 이상을 차지하고 있다. 일반적인 회사는 대부분 50년 이상 시장에 남아있기 어렵다. 미국에서 할리우드 메이저 영화사들이 100년을 유지했다는 것은 매우 특이한 일이다. 영화산업에서 한두 개 회사가 100년을 최정상에 남아있어도 쉽지 않은 일이지만, 할리우드는 할리우드 특유의 제작 시스템이 작동되었기 때문에 메이저 회사들 모두 100년 동안 유지될 수 있었다. 우리나라에서 1960년대에 100대 기업에 속했던 회사들 중에서 2020년대인 지금까지 100대 기업으로 남아 있는 곳은 거의 없다. 앞으로 100년이 지난 후에 현재 우리나라의 대표적인 영화제작사들이 영화를 제작

하고 있다면, 그것은 한두 회사들의 경영 능력이 높아서가 아니라, 우리나라 영화산업이 성공적인 제작시스템을 만들었다는 의미일 것이다.

미국에는 문화부가 없다

미국에는 문화부가 없다. 이 점을 알면 할리우드의 중요성이 더 쉽게 다가올 것이다. 우리나라에는 영화나 문화산업을 주관하는 문화체육관광부라는 정부부처가 있다. 문화체육관광부 안에는 영화를 담당하는 부서가 있다. 민간기관이긴 하지만 정부의 예산으로 운영되는 영화산업을 지원해주는 기구도 있다. 하지만 미국에서는 영화산업뿐만 아니라 모든 엔터테인먼트 산업은 완전히 시장논리에 맡겨져 있다. 우리나라에는 지원을 통해 정부가 영화산업에 개입할 여지가 있지만, 미국은 그렇지 않은 것이다. 영화산업의 방향성, 구조, 특징을 만들어나가는 주체는 영화인들과 영화인들이 모여 있는 할리우드이다. 할리우드가 미국 엔터테인먼트 산업의 실질적인 중심이기 때문이다.

대부분의 산업들은 성장과 실패를 거듭하지만, 할리우드의 영화산업은 100년 동안 거의 지속적으로 성장했다. 전 세계의 금융위기 또는 예상하지 못한 코로나 위기 등으로 대부분의 산업들은 영향을 받는다. 그러나 미국의 영화산업은 다른 산업들과 달리 경제위기 시절에도 성장을 이어갈 수 있었다. 1920년대 미국 전체가 대공황에 빠졌을 때에도 할리우드는 발전을 지속할 수 있었다.

콘텐츠 산업, 엔터테인먼트 비즈니스는 경기가 호황이면 성장하고, 불황이면 위축되기 때문에 성장한다. 사람들이 암울한 현실에서 도피하여 콘텐츠에 빠져들기 때문이다. 영화뿐만이 아니다. 2008년 미국 금융위기가 왔을 때, 미국에서 닌텐도 wii 게임기가 예상을 뛰어넘게 판매되었다. 엔터테인먼트 비즈니스는 시장의 경기후퇴에 비교적 둔감하다. 할리우드가 100년 동안 지속적인 성장을 할 수 있었던 이유가 여기에 있다. 할리우드는 성공하는 콘텐츠를 만들어 왔지만, 그보다 더 중요한 것은 실패하지 않는 콘텐츠를 만들어 왔다는 것이다. 100년을 성공한 시스템에 대한 이해는 진정한 성공요인을 찾는 또 다른 출발점이 될 것이다. 할리우드에서 제작되는 수많은 콘텐츠들은 수익을 극대화하고 손해를 최소화하는 시스템 속에서 제작되고 있다.

2.
할리우드 성공전략
성공의 보장이 아닌 실패의 회피

할리우드의 성공전략은 메이저 영화사 Big Six의 전략이다. 할리우드의 독립 영화사들처럼 비교적 작은 곳에서 실행하는 전략이 아니라는 뜻이다. 2020년 현재, Big Six들의 전략은 한층 더 발달하고 고도화되어 있다. 따라서 지금부터 이야기하는 전략들은 현재 사용하고 있는 전략이라기보다는, 할리우드가 100년 동안 성공하고 번영하기 위해 사용했던 전략이라고 볼 수 있다.

수직통합 (Vertical Integration)과 스튜디오 시스템

첫 번째 전략은 '수직통합'이다. 영화에서의 수직통합은 영화제작사가 영화를 만들기 위해 필요한 모든 시설과 인력, 기자재를 소유하는 것이다. 영화제작사는 수직통합을 이루기 위해서 이 모든 인력들을 정규직으

로 채용한다. 배우 송중기, 공유 등이 영화사 New, CJ 등에 전속 배우로 들어가는 방식이라고 보면 된다. 그렇게 제작사에서 월급을 주고 배우, 감독, 스태프 등을 안정적으로 확보할 수 있게 된다. 영화제작사는 자신들이 만드는 콘텐츠에 필요한 모든 자원을 회사 내부에 갖추게 된다. 그러면 최종 완성된 영화의 상영도 회사에서 할 수 있게 된다. 영화사가 영화만 만들고 상영은 별개의 극장이 한다면 수직통합이라고 볼 수 없다. 수직통합은 영화 제작사가 극장 체인까지 소유하는 것을 말한다. 즉, 콘텐츠의 원재료부터 소비자에게 전달해주는 유통망까지 전부 갖추는 것이다.

수평적 통합은 자신이 소유하고 있는 영화사와 또 다른 영화사를 인수 합병하는 것이다. 만약 수직통합을 이룬 A영화사와 B영화사가 있고, 각각 시장의 60%, 40%를 차지하고 있다고 생각한다면, 이때 A영화사가 B영화사를 인수 합병하는 순간 이 나라의 영화산업은 모두 하나의 회사에 의해 장악된다. 이런 수직통합과 수평통합의 사례는 우리나라 영화사 CJ에서도 찾아 볼 수 있다. CJ는 영화를 제작한다. CJ는 그 영화를 유통시키는 CGV를 갖고 있다. 그렇게 돈을 벌면 또 다른 영화사를 인수 합병하기도 한다. CJ는 이러한 통합을 이루기 위해서 할리우드 메이저 영화사들의 전략을 벤치마킹했을 것이다.

영화사들이 이런 수직, 수평통합을 구축하는 중심에는 영화 촬영소인 '스튜디오'가 있었다. 영화사들은 이런 스튜디오를 적극적으로 활용하여 효율성과 수익성을 향상시켰다. 스튜디오 시스템은 1920년대부터 1950년대까지, 영화사들이 할리우드에 집적할 무렵부터 시작된 필름 제작 및

배포 방식이다. 영화사들은 자신들의 영화 촬영소에서 장기계약을 맺은 스태프들을 데리고 작업함으로써 소유권 분쟁을 교묘하게 회피하였다. 그렇다면 스튜디오 시스템은 어떤 과정을 거쳐 지금과 같은 모습이 되었을까?

1920년대에 영화사들은 필름을 극장에 영구적으로 판매하는 방식에서 대여하는 방식으로 전환하였다. 이것이 첫 번째 스튜디오 시스템이었다. 1920년대에 영화사가 영화를 만든 후에 그것을 판매하기 위해서는 필름을 하나하나 찍어내야 했다. 영화 하나를 100개 판매하려면 필름 100개를 찍어내야 하는 것이다. 그렇게 찍어낸 100개의 필름을 큰 도시의 영화관들에게 판매했다. 큰 도시의 영화관들은 영화를 다 상영한 후, 작은 지방 도시의 영화관들에게 그 필름을 판매하였다.

스튜디오들은 이 시스템이 자신들에게 불리하다고 생각했다. 그래서 필름을 영화관에 판매하는 것이 아니라 대여해주는 방식으로 바꾸었다. 100만원에 판매하던 필름을 10만원에 대여해 주더라도, 10군데가 넘는 영화관에게 대여해 준다면 그 수익이 모두 영화사에게로 돌아간다. 이런 방식으로 전환되자 영화사들은 영화 필름을 대량으로 찍어내기 시작했고 표준화가 진행되기 시작했다. 이것은 커다란 패러다임 전환을 가져왔다. 이런 변화로 인해 영화사들이 돈을 많이 벌기 시작 하였고 수직통합은 더욱 가속화되었다. 결국 1929년~49년 사이에 메이저 제작사들이 극장 망을 확보하고 세계적 배급망까지 모두 갖게 되었다. 이처럼 메이저 영화사들은 수직통합과 스튜디오 시스템이라는 2가지 무기를 활용함으로써 세계 영화시장의 중심이 될 수 있었다.

미국 영화시장에서 일부 기업들이 영화 제작과 유통을 모두 장악하게 됨에 따라 1949년 대법원에서 스튜디오 시스템과 수직계열화를 독점으로 판결하게 되었다. 그래서 1950년 이후 미국에서는 스튜디오와 극장, 즉 영화의 제작과 유통이 분리되기 시작하였다. 이때 한 가지 더 금지된 것이 있는데, 바로 '끼워 팔기(Tie-in 통합마케팅)' 이다. 1949년 이전에는 대형 영화사가 인기 있는 영화에 인기 없는 영화를 반강제로 끼워 파는 경우가 많았다. 영화제작사는 수없이 많은 영화를 만들었고, 그 중에는 흥행하지 못한 작품도 많았기 때문이다. 이런 끼워 팔기 시스템도 1949년 대법원 판결에 의해 법적으로 금지되었다.

끼워 팔기는 요즘 배우들 사이에서 발생하고 있다. 만약 유명한 영화의 주인공이 TV쇼에 나가서 인터뷰를 하는 경우, 같은 영화사 소속의 무명 배우나 신인 배우, 앞으로 적극적으로 밀려는 배우 등을 같이 끼워 내보내기도 한다. 이처럼 A급 영화에 B급 영화 끼워 팔기, 대형 스타에 소속사 신인배우 끼워 넣기와 같은 끼워 팔기 마케팅은 우리나라에서도 볼 수 있다. 눈에 띄지 않게 자연스럽게 끼워 넣으면서, 공식적으로는 그렇게 이야기하지 않을 뿐이다. 어느 날 TV 프로그램에 스타들과 잘 모르는 신인 한 명이 끼어 있다면, 같은 기획사 소속일 가능성이 많다. 할리우드 메이저 스튜디오의 전략이 눈에 보이지 않게 지금까지 유지되고 있는 셈이다.

수직통합과 스튜디오 시스템을 우리나라에 적용한다면 어떻게 될까? 현재 우리나라에서는 수직통합과 계열화가 불법이 아니다. CJ가 자체 제작한 영화를 자신이 가진 스크린에 전부 깔아버려도 법적으로는 문제

가 없다. 하지만 이것이 과연 옳은 일인가? 이런 시스템의 문제는 무엇인가? 할리우드 스튜디오 시스템의 변천 과정을 역사적 사실로만 이해하는 게 아니라, 자신이 처한 현실에 적용시켜서 비판적으로 생각할 수 있어야 한다.

지금 스튜디오 시스템을 갖고 있는 곳은 넷플릭스다. 사실 넷플릭스는 옛날로 따지면 보면 극장을 모두 소유하고 있는 것과 비슷하다. 넷플릭스는 각각의 콘텐츠들을 구매하다가 넷플릭스 오리지널 콘텐츠를 만들기 시작했다. 이처럼 스튜디오 시스템과 수직통합이라는 개념은 영화산업에서 매우 중요하다. 구조적이고 법적인 제한이 있지만, 콘텐츠의 제작과 유통에 있어서는 지금까지도 막강한 힘을 발휘하고 있기 때문이다.

장르 영화·스타 시스템

'장르 영화 시스템'이란 흥행에 성공한 영화의 문법을 계속 재생산하는 것을 뜻한다. 장르영화의 대표적인 예시로 서부극을 들 수 있다. 서부영화는 거의 비슷한 스토리가 진행된다. 대부분 평안한 서부의 한 마을에 악당이 나타나고, 마을의 보안관이 총격전을 통해 그 악당을 물리치며 다시 평화로운 마을로 돌아가는 내용이다. 이런 스토리텔링이 대중들에게 잘 수용되자, 할리우드에서는 이런 서부영화 모델을 지속적으로 끌고 나갔다. 이 시스템은 안전하게 영화를 제작할 수 있는 환경을 만들어주었다. 서부극을 만들면 돈을 벌 수 있는데, 굳이 멜로드라마를 만들어서 실패할 이유가 없기 때문이다. 미국의 서부극에 서는 존 웨인 배우가 보안

관 역할로 인기를 끌었다. 존 웨인 배우는 그 인기를 가지고 다른 많은 서부극에서 계속 보안관으로 출연했다.

이런 장르영화 시스템이 홍콩에서도 나타났다. 홍콩에서는 1960~70년대에 무협영화가 쏟아져 나왔다. 시대적 배경은 대부분 중국의 1400~1600년대이고, 대부분의 스토리가 가족의 비극으로 시작된다. 주인공은 가족에게 비극을 안긴 악당에게 복수하기 위해서 산에 올라가서 무술을 배운다. 그리고 천신만고 끝에 복수에 성공해서 가족의 명예를 되찾는다. 이는 미국식 서부극과 패턴이 거의 비슷하다. 미국이 서부극을 계속 만든 것처럼, 홍콩은 이런 무협영화를 계속해서 반복적으로 만들었다. 찰리 채플린으로 대표되는 슬랩스틱 코미디도 인기 장르였다. 소리가 없는 무성 영화 시대에는 동작으로 웃음을 줘야 했는데, 찰리 채플린이 몸짓과 상황만으로 사람들을 웃기고 울렸기 때문이다.

멜로드라마에서도 장르영화 시스템을 많이 찾아볼 수 있다. 우리나라에서도 가난한 여자가 부잣집 남자와 사랑에 빠진 뒤, 사회적인 압박과 방해를 이겨내고 결혼에 성공하는 이야기들이 지속적으로 생산되고 있다. 이뿐만 아니라 우리나라에서 조폭 드라마가 인기가 있던 시절이 있었다. 그 당시에는 조폭이 주인공인 영화들이 주로 성행했다.

제작자들은 왜 장르영화를 만들까? 장르영화는 성공한 작품들의 장점과 포맷을 그대로 따라하는 미투(me too) 전략을 사용하는데, 이것이 여러모로 장점을 가진 전략이기 때문이다. 장르영화 시스템은 앞에서 이야기한 『캐리비안의 해적』의 시리즈물과도 비슷하다. '시리즈 물'이라고 하는

것 자체가 이미 성공한 캐릭터와 구도를 그대로 갖고 가 는 것이기 때문이다. 장르영화는『캐리비안의 해적』이 성공한 다음『대서양의 해적』,『말라카 해협의 해적』과 같은 영화들이 쏟아져 나오는 것을 의미한다. 즉 성공이 검증된『캐리비안의 해적』의 캐릭터와 스토리를 사용하지는 않되 이 영화의 포맷과 설정, 등장인물의 매력이나 성격 등을 포맷화해서 활용하는 것이다.

『수색자』, 1956, 워너 브라더스 픽처스.

 '스타시스템'은 영화의 제작, 배급, 흥행 전반에 있어서 '스타'의 역할을 가장 위에 두는 영화산업 시스템이다. 우리나라에서는『기생충』이후 영화와 감독을 연결하여 생각하는 경우가 많아졌다. 그러나 지금까지 일반적으로 영화는 배우와 함께 기억되었다. 스타 중심 시스템에서는 감독보다 배우를 중심으로 영화를 지속적으로 제작하는 것을 의미한다. 영화『변호인』이나『택시운전사』를 송강호라는 스타 배우의 작품으로 제작하고 홍보하는 것이 스타시스템이다.

 1930-40년대에 미국 영화 제작사는 인기있는 스타 배우를 확보하는 것에 집중하게 된다. 영화의 흥행은 인기있는 배우가 참여하는지 여부에 따라 결정되는 경우가 많아졌기 때문이다. 스타 배우들을 많이 확보한 영화

제작사가 더 많은 흥행 영화를 만들 수밖에 없다. 이런 경향이 고착화 되면, 영화 제작사들은 더 많은 스타 배우를 확보하려고 노력할 수밖에 없다. 스타 배우 확보가 중요해지면서 스타 배우들과 계약하는 비용이 증가하게 되었고, 영화 제작비에서 스타 배우를 확보하는데 소요되는 비용이 증가하면서 영화 제작에 부담을 주게 되었다.

할리우드는 외부 환경의 변화에 따라 새로운 영화 유통의 시스템이 구축되기도 하였다. 미국 영화는 초창기 미국 시장을 중심으로 유통되었다. 2차 세계대전 이후 다른 국가에서 정상적으로 영화를 제작할 수 없는 상황이 되면서 미국 영화가 전 세계로 수출될 수 있는 기회가 생겼다. 미국 영화가 전 세계에 진출하면서 미국 영화의 제작비 규모도 더 커지게 되었다. 세계 각국에 영화를 팔게 되자, 국내에서만 유통하던 때보다 훨씬 더 큰 매출을 기대할 수 있게 되었다.

예상 매출이 커지자 제작비도 더 많이 투입할 수 있었다. 제작비가 늘어나도 해외 수익이 늘어났기 때문에 손익분기점을 훨씬 더 안정적으로, 더 빨리 넘길 수 있었기 때문이다. 할리우드 제작자들과 자본가들은 이러한 시장의 확장을 전략적으로 활용했다. 그렇게 미국 영화의 글로벌화가 시작되었다. 국내시장에서 더 이상 상품가치가 없는 콘텐츠들도 다른 나라 사람들의 입장에서는 처음 보는 것이 되었다. 따라서 미국 영화사들은 점점 해외시장을 공략하게 되었다.

지금까지 할리우드 메이저 영화사들의 6가지 전략을 알아보았다. 현재의 할리우드를 보면 너무나 당연하고 자연스러운 전략이라고 생각할 수

있다. 하지만 할리우드는 기존에 누구도 시도하지 않았던 새로운 시스템을 구축하였다. 영화를 예술이 아닌 비즈니스로 이해하고 비즈니스를 성공하기 위해 미국 영화산업 전체가 만들어낸 시스템이다.

CONTENTS

콘텐츠의 성공은 우연히 이루어지는 것도 아니고, 의도하지 않았는데 저절로 이루어지는 것도 아니다. 성공하고 인기 있는 콘텐츠에는 공통점이 있다. 그 공통요소를 알아낼 수 있다면, 그것을 새로운 콘텐츠를 만들 때 넣을 수도 있을 것이다. 어떤 콘텐츠가 인기가 있다고 해서 반드시 성공하는가? 이런 질문을 들으면 조금 당황스러울 것이다. 당연히 인기 있는 콘텐츠는 성공하는 게 아닌가? 꼭 그렇지는 않다. 예상하지 않은 방식으로 인기가 생길 수도 있다.

그 대표적인 사례로『겨울연가』가 있다.『겨울연가』는 2003~4년 일본에서 많은 인기를 끌었던 드라마이다. 그러나 우리나라에서 그 인기를 통해 벌어들인 수익은 매우 적었다. 나중에 배용준 배우가 가서 돈을 벌수는 있었지만, 그것은『겨울연가』의 판매나 부가가치로 만들어진 것이 아니다. 그렇다면, 콘텐츠로 발생되는 수익의 관점에서는『겨울연가』가 성공하지 못했다고 볼 수 있다. 그 이유는 무엇일까? 그때 당시만 해도 우리나라에서 만들고 우리나라 사람들을 위 해 만든 드라마가 해외에서 그렇게

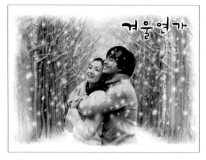

『겨울연가』, 2002, 팬엔터테인먼트.

인기가 있을 거라고 예상하지 못
했기 때문이다. 『겨울연가』를 만
들 당시에는 이 작품을 일본에 수
출해서 큰돈을 벌 수 있다는 생각
을 하지 못했다. 이처럼 인기 있
는 콘텐츠라고 해서 수익적으로
무조건 성공하는 것은 아니다.

디즈니 애니메이션 스튜디오에는 수많은 애니메이터들이 있다. 이들은
100년 이상 성공을 거듭해온 디즈니의 애니메이션을 제작한 사람들이다.
그들은 지금 이 순간에도 수많은 시간을 들여서 그림을 그리고 애니메이
션을 제작하고 있다. 세계 최고의 베테랑 아티스트들로 하여금 그 모든
노력과 수고를 하게 만드는 것은 무엇일까? 그들은 무엇을 바탕으로 작
업하는 것일까?

디즈니에서는 하루 평균 10건에서 100건 정도의 창작기획 프레젠테이
션이 진행된다. 수많은 애니메이션 기획자들이 애니메이션 기획서를 가
지고 디즈니를 찾아가서 인터뷰를 하는 것이다. 하지만 그중에서 채택되
는 것은 극소수에 불과하고, 제작까지 진행되는 경우는 더욱 드물다. 디
즈니는 1년에 극장용 애니메이션을 많아봤자 5~10편 이내로밖엔 만들지
못한다. 물론 작품의 규모에 따라서 다르긴 하지만, 대형 프로젝트의 경
우 1년에 1편 나오기도 어렵다. 그런데도 기획 프레젠테이션을 매일 100
건씩이나 듣는 이유는 무엇일까?

새로운 애니메이션 기획을 가지고 있는 사람은 디즈니 담당자와 만나서 자신의 기획을 3분 이내에 설명할 기회를 갖는다. 디즈니 담당자에게 '몬스터 주식회사'라는 기획을 설명한다고 상상한다면 어떨까? "이 작품에는 다양한 괴물들이 나온다. 이 괴물들은 아이들의 비명소리를 에너지원으로 변환해서 살아간다. 여기에서 두 마리의 몬스터가 뜻하지 않은 사건들을 겪으면서 다양한 에피소드가 일어난다. 여기에서 재미있는 장면은 이러이러한 것이 있다." 이처럼 자신의 기획을 짧은 시간 안에 표현할 수 있어야 한다.

자신이 기획한 작품을 설명하는 것을 피칭(pitching)이라고 한다. 방금 살펴본 것처럼 3분 내로 자신의 작품을 피칭하는 것은 결코 쉬운 일이 아니다. 단순히 설명하는 게 목적이 아니라 상대방의 관심과 흥미를 끌어야 하기 때문이다. 즉, 3분 내로 '재미있겠다!'라는 생각이 들게 해야 한다. 더 나아가, 수억 원의 연봉을 받는 수천 명의 고급 인력들을 내 작품에 투입하도록 디즈니를 설득해야 한다. 하루에 100여 건의 피칭과 프레젠테이션이 진행되지만 극소수의 작품만이 선택받는 이유가 바로 여기에 있다.

이 모든 것을 가능하게 하는 힘은 기획에서 나온다. 기획을 막연히 '지금까지 없던 것을 생각해내는 것'이라고 생각할 수도 있다. 하지만 기획은 단순히 괜찮은 아이디어를 생각해내는 것이 아니다. 기획은 문제해결의 과정이다. 문제를 해결하기 위해서는 우선 그 문제를 명확하게 인식하고 제대로 파악할 수 있어야 한다. 아이디어는 그 다음 문제다. 따라서 "난 기획력이 떨어져. 나는 참신한 아이디어가 부족해."라고 말하는 사람

들은 기획을 너무 좁게 생각하고 있다고 할 수 있다.

기획의 목적은 세상을 변화시키는 것이다. 세상을 변화시키는 가장 빠른 방법은 사람을 변화시키는 것이다. 사람을 변화시키기 위해서는 강요가 아닌 설득이 필요하다. 따라서 설득이야말로 기획의 본질이라고 할 수 있다. 디즈니 담당자가 다시 만나자는 이야기를 하게 만드는 기획이 제대로 된 기획이다. 애니메이션 기획서와 피칭을 통해서 디즈니 담당자를 설득하는 능력, 이것이 바로 기획력이다. 영화도 마찬가지다. 영화에 대한 아이디어를 만들고 그 아이디어를 제작자와 투자자에게 설명하고 영화를 제작할 수 있게 만드는 것이 기획이라고 할 수 있다. 기획은 아이디어가 아니라 설득이다. 설득한다는 것은 상대방을 이해하는 것이다. 대부분의 경우, 상대방을 이해한다는 것은 상대방의 문제 또는 기대를 이해한다는 것이다.

지금까지 이야기한 것을 요약해보면, 콘텐츠를 만드는 회사들이 가장 중요시하는 일 중 하나는 좋은 기획을 찾아내는 것이다. 이때 주어진 시간은 고작 3분이다. 그 3분 동안 담당자를 매료시켜야 한다. 그래야 나의 기획을 진지하게 고려해줄 것이기 때문이다. 따라서 상대방으로 하여금 공감하게 만들고, 설득 당하게 만들고, 감동하게 만드는 것이 바로 좋은 기획이다. "내 기획은 너무 좋았는데, 내 기획을 듣는 사람이 멍청해서 이 참신한 기획을 못 알아먹었어."라는 이야기가 말이 안 되는 이유가 여기에 있다. 이런 경우엔 그 기획 자체에 문제가 있다고 보는 것이 좀 더 도움이 될 것이다.

1.
기획은 설득이다
타깃, 시대의 흐름, 예산

콘텐츠를 기획할 때는 무엇을 위한 기획인지를 알고 있어야 한다. 홍보용인지 설득용인지, 정보를 전달하기 위한 것인지, 오락적인 목적을 위한 것인지, 교양적 지식을 위한 것인지 등을 파악해야 한다. 목적에 따라서 기획이 크게 달라지기 때문이다. 이런 기획의 목적을 정할 때는 기획의 타깃도 같이 정해야 한다. 타깃에 따라 같은 내용도 다르게 전달되어야 하기 때문이다. 4살에서 7살 정도 되는 아이들을 타깃으로 한 것인지, 70대 이상의 노인들을 타깃으로 한 것인지가 분명해야 한다. 이때 작은 범위만을 타깃으로 잡지는 않아도 된다. 타깃이 4살부터 70세의 노인일 수도 있다.

콘텐츠에서 '시간'은 매우 중요한 요소다. 콘텐츠에도 유통기한과 맛있게 볼 수 있는 기간이 존재하기 때문이다. 이러한 '시간'은 사회적 맥락 안에서 만들어지기 때문에 콘텐츠를 기획할 때는 지금이 어떤 시대인지를

고려해야 한다. 약 20년 가까이 된『슈렉』이라는 작품을 그 예시로 보려고 한다. 벌써 20년 가까이 된 작품이다.『슈렉』에는 그때까지의 디즈니 애니메이션들을 비틀고 꼬집는 장면들이 많았다. 그때 이것이 먹혔던 이유는 디즈니 애니메이션이 몇 십 년 동안 일정한 프레임 속에 갇혀 있었기 때문이다. 그때는 디즈니를 비꼬는 것만으로도 사람들에게 신선한 충격을 줄 수 있었다. 하지만 지금은 다르다. 이제는 그러한 관점이 시대에 맞지 않고, 보는 사람들도 어색하고 낯설게 느낄 확률이 높다. 이처럼 재미있고 좋은 기획은 시대적 흐름에 맞아야 한다.

기획은 '돈을 달라고 하는 설득'이기도 하다. 기획은 예산의 범위 안에서 만들어진다.『라라랜드』의 감독이『라라랜드』를 만들기 전, 기획은 이미 완성되어 있었지만 영화를 만들 자본이 부족했다. 감독은 저예산 작품인『위 플래쉬』를 만들어 성공시킨 다음에야『라라랜드』를 만들 수 있는 기회를 얻었다. 디즈니 3분 발표는 '내 이야기를 가지고 너희가 콘텐츠를 만들어라. 돈도 너희가 투자하고.'라는 생각으로 해야 한다. 듣는 사람 입장에서는 이 콘텐츠가 얼마나 재미있느냐가 아니라, 이것을 만들었을 때 돈이 될지의 여부가 더 중요하다.

일반적으로 예산이 적으면 창의력이 제한된다. 새로운 드라마를 기획하면서 사람들의 관심을 받기 위해서 첫 장면을 동유럽 체코의 프라하 거리에서 촬영하고 싶다고 해도, 제작비에 제한이 있다면 기획을 할 때부터 그 장면을 없애 버리거나 저작권 문제가 없는 프라하 관광청에서 만든 영상을 활용할 수 있는 장면만 나오게 해야 한다. 제작자에게 프라하 로케이션 장면이 이 콘텐츠에서 얼마나 중요한지 설득하는 것은 큰

의미가 없다.

이처럼 기획은 예산이 중요하므로 콘텐츠를 어디에서 촬영할 것인지를 결정하는 것이 중요하다. 촬영지는 곧 예산과 직결되기 때문이다. 콘텐츠를 미국에서 찍을 것인지, 서울에서 찍을 것인지, 지방에서 찍을 것인지를 결정해야 한다. 예산이 없다고 해서 아무데나 상관없다고 타협하라는 것이 아니다. 위에서 말한 프라하의 경우는 스토리의 전개에 있어서 필수적인 것이 아니었다. 그러나 외계 행성이 배경의 핵심 요소라면, 그것은 섣불리 바꿔선 안 된다. 『아바타』를 찍기 위해 10여 년 간 기다렸던 제임스 카메론 감독처럼 기다릴 줄도 알아야 한다.

2.
『마법천자문』
고객의 눈높이에 맞추다

『마법천자문』은 2008년에 출간되어 1000만부 넘게 팔린 만화책이다. 『마법천자문』은『성경』을 제외하고 우리나라에서『Why?』시리즈와 함께 가장 많이 인쇄되고 판매된 책이다. 그림이나 스토리가 탁월하지 않았음에도 불구하고, 기획이 탁월했기 때문에 성공할 수 있었다. 이 콘텐츠를 통해서 고객의 눈높이에 맞춘 기획의 중요성에 대해 생각해 보려고 한다.

『마법천자문』을 기획한 사람은 단순히 기존에 있었던 만화책을 한 권 더 만든 사람이 아니다. 그는 기존의 만화책이 아이들을 대상으로 재미있는 이야기를 그림과 글로 표현하는 것이 아니라 만화책을 공부할 수 있는 새로운 도구로 발상의 전환을 한 사람이다. 참신한 기획은 지금까지 없었던 전혀 새로운 것을 만드는 것이 아니다. 지금까지 살아왔던 삶의 바탕 위에서 다른 사람들과 조금이라도 다른 방식으로 세상을 바라보고, 차별화된 접근을 하는 것이 참신한 기획의 시작이다. 어떤 사람이 불행한 사

건 때문에 부모님을 일찍 여의었다고 한다면, 이 사람만이 할 수 있는 기획이나 발상이 있을 것이다. 이 기획은 다른 사람들과는 다른 차별성을 갖게 된다.

『마법천자문』에서 가장 중요한 포인트는 아이들과 학부모의 눈높이를 동시에 고려했다는 점이다. 아이들이 먼저 『마법천자문』을 사달라고 하는 경우도 많았지만, 부모가 먼저 사 와서 건네주는 경우도 많았다. 이 책이 취향에 맞지 않는 아이들도 있었겠지만, 적어도 교과서나 문제집보다는 훨씬 더 재미있게 읽을 수 있었다. 그래서 기꺼이 읽었고, 읽다 보면 다음 편이 궁금해져서 계속 『마법천자문』을 사게 되었다. 이는 콘텐츠의 타깃이 정확했기 때문에 가능했던 일이다. 초등학교 1~4학년들을 메인 타깃으로 하되, 학부모도 제2의 독자로 설정했던 것이다. 『마법천자문』이 나왔던 1990년 대 후반의 학부모들은 사교육비를 아끼지 않았다. 그렇지만 강남에 있는 비싼 학원을 보내기에는 너무 부담이 되었다. 그 당시에는 중국이 세계경제에 있어서 중요한 이슈로 떠오르기 시작하여 한자공부가 미래에 도움이 많이 될 것이라는 이야기가 나오고 있었다. 한자의 중요성이 강조되던 시기였던 것이다.

학부모들은 자녀가 공부하기를 원한다. 그러나 무조건 참고서를 사주었다고 자녀들이 공부하지 않는다는 것도 잘 알고 있다. 아무리 유익한 책을 구매하여 아이들에게 주어도 전혀 보지 않는다면 소용이 없기 때문이다. 만화책은 다르다. 일단 아이들에게 사주면 최소한 거부하지는 않는다. 게임도 아이들이 좋아하지만 학부모의 입장에서는 많은 비용이 들고, 지나치게 많은 시간을 몰입한다는 부정적인 시각을 가지고 있다. 하지만

『마법천자문』을 보면 아이가 한자를 한 두 개라도 알게 될 수도 있다고 생각했다. 『마법천자문』이라는 콘텐츠 자체가 한자 교육과 만화를 융합한 것이기 때문이다. 게다가 아이가 좋아하면서 사달라고 졸라댔으니, 학부모 입장에서는 사 주지 않을 이유가 없었다. 강남 아이들처럼 큰돈을 써가며 학원에 보내진 못해도, 적은 돈이나마 자식의 교육을 위해 투자했다는 만족감을 느꼈다.

이처럼 『마법천자문』은 판매 대상이 분명했고, 어린이와 학부모라는 대상이 얻을 수 있는 만족감이 분명했다. 『마법천자문』은 아이들의 눈높이를 공략했다. 한자 공부를 학습이 아닌 놀이로 접근했고, 암기 위주의 한자 공부법에서 탈피했다. 아이들이 한자공부를 즐기면서 할 수 있도록 만든 것이다.

학부모들에게는 이 책의 내용을 자세히 보지 않아도, 만화책 안에 한자가 계속 등장한다는 것을 보여주었다. 따라서 학부모들 입장에서는 자식들에게 사교육비를 많이 못 쓰는 것에 대한 불안한 마음을 줄일 수 있었다. 그리고 만화책의 맨 뒷부분에는 한자연습장이 붙어 있었다. 아이들이 만화를 읽고 나서 한자연습장을 쓰진 않았겠지만, 부모 입장에서는 그 책을 사야 하는 이유가 하나 더 생긴 셈이었다.

3.
『왕의 남자』
고정관념을 깨다

지금은 천만 관객이 넘는 영화가 비교적 많지만, 2005년에는 그렇지 않았다. 그런 의미에서『왕의 남자』는 의미 있는 작품이다. 이 당시만 해도 사극은『성웅 이순신』,『태조 왕건』등과 같이 역사적 사실을 장기간에 걸친 드라마로 만들어지던 시절이었다. 사극은 템포가 느렸고, 배우들의 대사들도 '통촉하여 주시옵소서'같은 것들이었다. 중년 남성들은 사극을 많이 봤지만 여성이나 젊은 층은 사극을 별로 보지 않았다.

『왕의 남자』, 2005, ㈜이글픽쳐스.

특히 사극은 드라마로는 가능했지만 영화로는 성공한 경우가 거의 없었다.『왕의 남자』는 사극에 대한 이러한 고정관념을 깨는 것을 기획의 목적으로 삼았다.

『왕의 남자』는 지루한 사극의 단점을 극복하기 위해서 어떤 방식을 사용했을까?『왕의 남자』를 제작했던 정진완 대표와 이준익 감독은 1시간 반 정도 되는 러닝타임 안에 많은 이야기를 집어넣겠다는 목표를 잡았다. 당시의 사극이 지루했던 이유는 전개와 템포가 느렸기 때문이다. 그래서 이 영화를 만들 때는 사극의 전형적인 틀에서 벗어나 많은 이야기를 집어넣었다. 자연히 이야기의 밀도를 높여서 빠른 속도로 전개할 수밖엔 없었다. 이런 경우에는 이야기를 치밀하게 구성하지 않으면 산만해져 버릴 수 있다. 너무 많은 등장인물과 내용이 나오는 바람에 영화를 다 보고 난 후에도 무슨 이야기인지 헷갈릴 우려가 있었다.

『왕의 남자』는 달랐다. 사극의 지루함을 극복하면서도 관객들이 내용을 잘 이해할 수 있도록 이야기를 치밀하게 구성했다. 이러한 전략을 성공적으로 이행하기 위해서 대사를 늘렸다. 대사가 많아지면 내용 이해가 쉬워지기 때문이다. 하지만 단지 대사만 늘린 것은 아니었다.『왕의 남자』제작진들은 컷의 수도 대폭 늘렸다.

비슷한 시기에 유명한 배우들이 출연했던『스캔들』이라는 사극이 있었다. 이 영화가 만들어질 당시에는『겨울연가』가 히트를 치고 있었다. 당시『겨울연가』의 주인공이었던 배용준은 아시아에서 거의 신적인 존재였다. 그래서 배용준이『스캔들』에 참여하는 것만으로도 이 영화는 일본에

서 매우 높은 가격에 수출되었다. 뿐만 아니라 칸의 여왕이라 불리던 전도연 등 화려한 배우들이 출연했으며, 약간의 성적인 요소도 들어가 있었다. 반면,『왕의 남자』는 그 당시『스캔들』에 비해 주연배우들이 유명하지 않았다. 게다가 사극치고는 저예산 영화였으며,『스캔들』과 달리 자극적인 요소도 적었다.

『스캔들』에도 많은 내용이 들어가 있었지만, 이 영화의 컷 수는 900여 개였다. 반면,『왕의 남자』는 1800여 개로『스캔들』의 2배였다. 그러다보니 자연스럽게 장면이 빠르게 전개되었다. 그러자 이야기의 스피드가 빨라져서 지루함이 덜하게 되었다. 또한, 사극은 제작비가 엄청나게 많이 들기 때문에 쉽게 제작할 수 없다는 단점이 있다.『왕의 남자』를 만든 정진완 대표와 이준익 감독은 제작비를 최소화하기 위해 노

『스캔들』, 2003, ㈜영화사봄.

력했다. 앞에서 말한 바와 같이, 제작자는 제작비를 최소화하려고 하고 감독은 더 좋은 영상과 스토리텔링을 위해 비용을 더 많이 쓰고 싶어한다. 그러나 정진완 대표와 이준익 감독은 달랐다. 두 사람의 목표는 똑같았다. 이들은 40억 원이라는 비교적 적은 제작비로 영화를 완성할 수 있었다.

이들이 제작비를 최소화할 수 있었던 이유는 이준익 감독이 저예산으로 『황산벌』이라는 사극 코미디 영화를 찍어서 성공시킨 경험이 있어서였다. 『황산벌』은 적은 예산으로 만들었다는 느낌이 드는 영화이지만, 스토리텔링의 힘으로 영화를 성공시킬 수 있었다. 그때의 경험을 살려 이준익 감독은 제작비를 줄일 수 있다는 확신이 있었다. 당시에 가장 인기 있었던 KBS 대하드라마 『불멸의 이순신』의 세트장을 활용할 수 있었던 것도 제작비 절감에 도움이 되었다. 이때까지는 이런 개념 자체가 없었고 지금도 쉽지 않은 일이다. 그전까지는 사극 영화나 드라마의 촬영이 끝나면 세트장을 다 없애버렸다. 물론 『대장금』과 『겨울연가』 덕분에 2000년대 중반 이후부터는 세트장을 철거하지 않고 보존해서 관광산업과 연계시키기 시작했다. 『불멸의 이순신』 세트장을 철거한다는 이야기를 들은

정진환 대표와 이준익 감독은 저렴한 비용으로 세트장 사용 허가를 받았다. 물론 자신들이 원했던 건물의 모습은 아니었겠지만, 이야기 구조를 바꿔 가면서 세트장에 가장 최적화된 스토리를 만들어냈다. 이처럼 영화를 기획할 때는 좋은 이야기나 좋은 배우도 중요하지만, 작품의 제작 방식에 대한 새로운 접근방법을 생각해내는 것도 중요하다. 아이디어나 스토리를 생각해내는 것만이 기획의 전부가 아니다.

『불멸의 이순신』, 2004, KBS.

20만원의 예산으로 영화를 만들어야 하고, 이 영화에 반드시 유명한 남자배우를 섭외하고 싶다면 어떻게 해야 이 남자배우를 20만 원짜리 영화에 출연시킬 수 있을까? 이것을 고민하는 것이 바로 기획이다. 창의적으로 생각한다는 것, 남들과 다르게 생각한다는 것이 결코 쉬운 일은 아니다. 이처럼 기획을 어떻게 하느냐에 따라 콘텐츠가 완전히 달라질 수 있다.

『왕의 남자』에서는 저예산의 열악한 환경에서 이 작품에 참여하는 모든 사람들이 한 마음이 되어 작품에 몰입할 수 있었다. 이런 헝그리 정신으로 작품을 만들었는데도『스캔들』등의 다른 사극보다 훨씬 큰 대중적 성공을 거두었다. 정진완 대표와 이준익 감독은 남들과 다르게 생각하고 남들보다 더 치열하게 기획했기 때문에 블록버스터 영화가 아니었음에도 성공할 수 있었다.

우리나라 블록버스터의 시작은 1997년의『쉬리』였다. 많은 제작비용과 마케팅 비용, 스크린 수를 확보하고 유명한 스타를 확보하며 화려한 로케이션과 세트를 만드는 대량투입으로 승부를 보는 것이 바로 블록버스터이다. 영화를 만드는 많은 사람들은 충분한 제작비가 없어서 좋은 작품을 만들 수 없다는 생각을 많이

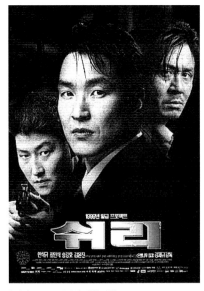

『쉬리』, 1999, ㈜강제규필름.

한다. 『쉬리』와 같이 충분한 제작비를 확보할 수 있다면 흥행에 성공하는 작품을 만들 수 있다고 한다. 그러나 『왕의 남자』는 제작비 부족의 한계를 극복하여 흥행에 성공하였다. 『왕의 남자』는 그런 핑계들을 가볍게 뛰어넘은 작품이다. 40억 원이면 보통 예술영화 한 편 찍는 정도의 저예산 영화였는데도 사극이다 보니 세트나 로케이션, 소품 비용이 보통 영화들보다 훨씬 많이 필요했다. 마케팅이나 배급 비용도 충분하지 않았다. 이런 모든 어려움을 이겨내고, 영화 자체의 힘과 차별화된 기획력을 통해서 성공을 이뤄냈다. 물론 이 모든 것들이 결과론적인 분석일 뿐이라고 할 수도 있다.

우선 『왕의 남자』에는 같은 시기 개봉했던 『스캔들』에 캐스팅되었던 배용준이나 전도연 같은 유명한 스타는 없었지만, 『왕의 남자』를 본 대부분의 관객들은 자신만의 흥미요소를 찾아낼 수 있었다. 각기 다른 세대의 관객들은 자신만의 흥미요소를 찾아낼 수 있었다. 각기 다른 세대의 관객들을 모두 만족시킬 수 있는 다양한 요소들이 등장했기 때문이다. 20~40대 관객들은 장생의 광대놀이에 빠져들었다. 원래 사극에 관심이 높았던 중장년층은 연산을 중심으로 한 궁중비사와 왕정극에 관심을 가졌다.

10대들은 이 영화가 나오기 직전부터 인기를 끌기 시작한 이준기라는 배우에 반응했다. 이것은 기획적인 측면도 있었지만, 우연히 얻은 행운이기도 했다. 이름값이 높지 않던 이준기가 갑자기 뜨기 전에 섭외해서 영화를 다 찍어놓은 상태였는데, 이준기 덕분에 지금까지 사극에 관심이 없었던 10대들이 이 영화를 보러 온 것이다. 이처럼 다양한 연령층이 각기 다른 인물에 반응하고 몰입했다. 우리나라에서 천만이 넘는 관객들이 들

어갔다는 것은 여러 연령대의 관객들을 모두 일정 수준 이상 만족시켰다는 것을 의미한다. 그러나 이준익 감독이 언급했던 것처럼 이것을 의도적으로 기획한 것은 아니었다. 만약 어떤 기획자가 이런 부분까지도 생각하고 준비했다면, 그는 기획을 정말 치밀하고 꼼꼼하게 하는 사람이라고 볼 수 있다.

일반적인 사극의 내용은 왕과 신하들의 갈등이나 전쟁 이야기가 중심이었다. 역사적으로 유명한 인물과 그 주변 이야기가 주로 다루어졌다. 반면,『왕의 남자』는 조선시대 천대 받던 광대들의 이야기가 중심으로 전개된다. 지금까지 광대들이 주인공으로 등장해서 탈춤을 추거나 줄타기를 하며 노는 모습을 영화의 핵심 소재로 활용한 영화가 적었고, 이야기의 전개 방식이 기존 사극과 차별화되었다는 점도 관객들에게 새롭게 다가갈 수 있었다. 또한 각각의 배우들이 자신의 캐릭터를 완벽히 소화해냈고, 많은 등장인물과 이야기를 자연스럽게 편집이 되었다.

그렇다면『왕의 남자』가 올린 수익은 어느 정도일까?『왕의 남자』의 매출액은 840억 원이었다. 이 840억 원 중 극장에 들어가는 돈이 절반이었다. 만약 어떤 영화에 천만 관객이 들어왔다고 하고 1인당 8천 원 정도의 돈을 냈다고 하면, 수익으로 800억 원이 들어온다. 그 8천원 중 4천원을 극장이 가져간다. 그 절반을 빼고 나면 420억 원이 제작자들에게 간다. 그 420억 원 중 44억 원을 제작비로 빼고, 배급사에게 84억 원을 준다. 제작비보다 배급수수료가 더 큰 것이다. 이런 비용들을 모두 빼도 20배의 매출, 8배의 순익을 갖게 되었다.

4.
뿌까
디자인도 기획이다

———

뿌까는 2000년에 탄생되어 3000여 개의 라이선싱 상품이 만들어져서 140여 개의 국가에서 판매되었다. 해마다 수치는 조금씩 다르지만 대략의 매출이 5000억 원이고, 중국에 174개의 뿌까 매장을 가지고 있다. 이 뿌까는 어떻게 기획된 것일까?

뿌까는 활동적인 소녀다. 뿌까의 기획사는 캐릭터의 성격, 이미지 등의 기획에 탁월한 면이 있었다. 뿌까는 한국에 있는 중국 음식점의 딸로, 탈국적성과 함께 다른 캐릭터들과는 다른 차별화된 성격을 가지고 있다. 뿌까는 한국 사람이 만든 캐릭터이지만 한국 캐릭터라는 것을 강조하지 않았다. 그래서 외국인들이 뿌까를 처음 보면 중국 캐릭터라고 생각하는 경우가 많다.

뿌까의 성공요인은 여러 가지로 볼 수 있지만, 여기에서 집중하려는 것

은 디자인적인 부분, 즉 시각적인 표현방법이다. 디즈니가 우리에게 새로운 애니메이션에 대해 설명할 시간을 3분 준다면, 스토리뿐만 아니라 캐릭터도 그려서 가져가는 게 좋다. 잘 그릴 필요는 없다. 나중에 디즈니 애니메이터들이 최고로 세련된 수준으로 만들어 줄 것이다. 이처럼 콘텐츠를 기획할 때는 스토리텔링과 캐릭터 디자인을 모두 고민해야 한다. 이 두 가지는 뗄 수 없는 관계이기 때문이다.

『뿌까』, 2018, RiFF 스튜디오.

뿌까는 뿌까만의 직관적이고 차별화된 디자인을 통해서 다른 캐릭터들과 차별화되었다. 뿌까가 막 나왔을 당시 가장 인기 있었던 캐릭터는 엽기토끼 마시마로였다. 이 토끼의 눈은 일자로 되어 있다. 뿌까의 눈은 이 눈과 비슷하게 시각적으로 단순한 모양을 갖고 있다. 이 눈은 사실 아시아인에 대한 비하로 느껴질 수 있는 이미지다. 만약 서양 회사가 뿌까를 만들었다면 인종차별이라는 의심을 받았을지도 모른다.

뿌까는 심플한 색상을 사용했다. 사실 캐릭터 디자인에 사용하기 좋은 세련된 색깔은 중성적이고 부드러운 파스텔톤이다. 반면, 뿌까는 빨간색과 검은색과 같이 강렬하고 대비되는 원색으로 승부를 보았다. 이러한 시

각적 단순화는 사실 비용적인 면에서도 효과적인 전략이었다. 원색을 쓰고, 모든 선을 단순화시키자 뿌까만의 특징이 극대화되었다. 또한, 뿌까는 인터넷을 통해서 스타가 되었다. 지금은 이것이 당연하지만, 당시에는 대부분의 캐릭터들이 TV용 애니메이션을 위해 만들어졌다. 반면, 뿌까는 인터넷을 통해 만들어졌고, 네티즌들의 반응에 따라서 캐릭터의 특성을 계속 변화시켰다.

뿌까에는 이국적인 설정이 들어가 있다. 뿌까는 중국집 딸이고, 남자주인공 가루는 일본의 닌자다. 한국 사람들이 중국과 일본풍 캐릭터를 세계화시킨 셈이다. 우리나라가 그려낸 일본과 중국의 이미지는 디자인, 성격, 색상 등 많은 면에서 일본 사람들이나 중국 사람들이 만든 것과는 다를 수밖엔 없었다. 또한 뿌까의 성격도 뿌까가 처음 나왔던 2000년대 당시 인기를 끌고 있었던『엽기적인 그녀』의 전지현처럼 액티브하고 파워풀한 성격을 갖고 있었다.

사람들을 몰입하게 만들어라
게이미피케이션

CONTENTS

1.
기능성 게임으로 본 게이미피케이션

'게이미피케이션'은 게임에서 나온 개념이다. 게이미피케이션을 이해하기 위해서는 먼저 기능성 게임에 대해 알아볼 필요가 있다. 게임이라면 상대방이 있어야 하고, 룰이 있어야 한다. 이것은 기능성 게임도 마찬가지다. 기능성 게임은 게임 앞에 '기능성'이라는 말이 붙어 있다. 이것은 엔터테인먼트적인 목적 이외에 다른 목적, 즉 기능적인 목적이 있다는 것을 뜻한다. 기능성 게임은 게임이 아닌 분야에 게임의 시스템을 도입함으로써 더 나은 효과를 보기 위한 것이라고 할 수 있다. 전문가들은 대체로 순수한 엔터테인먼트적 목적이 아닌 게임들의 총칭(Asi, ETC)을 기능성 게임이라고 부른다. 흥미만을 추구하는 것이 아니라 현실 세계에서 맞닥뜨리는 실질적인 문제들을 해결하려 노력하는 게임들(Ben Sawyer), 재미보다는 교육이 주요 목표인 게임을 기능성 게임이라고 정의하기도 한다. 보통 교육, 정보, 군대, 응급처치 등의 분야에서 기능성 게임을 통해 훈련하거나 소기의 목적을 달성하는 경우가 많다.

기능성 게임은 운전 실력을 높이기 위해, 발의 재활치료를 돕기 위해, 영어실력을 높이기 위해 하는 것이다. 따라서 컴퓨터 게임적 요소를 충분히 포함하고 있으면서도, 재미 외에 별도의 효과와 기능을 추구하는 게임이라고도 할 수 있다. 전철을 운전하는 기관사나 비행기를 운전하는 비행사가 신입으로 들어왔을 경우, 실제 기관차나 비행기 운행에 곧바로 투입하는 것은 사고의 위험이 높을 수밖에 없다. 그렇다고 해서 이 사람들을 책으로만 가르친다면 기관차나 비행기 운행의 경험을 직접 쌓을 수 없을 것이다.

　　이 문제를 해결할 수 있는 방법은 전철이 운전되는 것과 동일한 형태의 상황을 만들어서 시뮬레이션하는 것이다. 그 시뮬레이터로 실제로 전철을 운전하듯이 훈련하는 것이다. 그렇게 하면 평소에 어떻게 전철을 운행해야 하는지, 위급상황이 발생했을 때 어떻게 대처해야 하는지도 배울 수 있다. 갑자기 사람이 뛰어 들어왔을 때 어떻게 급제동을 해야 하는지, 반응속도가 어느 정도 되어야 하는지, 어느 정도의 속도로 급브레이크를 밟아야 하는지를 훈련할 수 있다.

2.
게임의 시스템을 통해 몰입하게 만든다

게이미피케이션은 게임처럼 하다, 게임으로 만든다는 뜻이다. 우리나라 말로 '게임화'라고 번역할 수 있다. 또한, 게임적 사고와 기법, 매커니즘을 게임 외적인 분야에 다양하게 적용해서 사용자를 몰입시키는 것을 뜻하기도 한다. 평범한 마케팅도 게이미피케이션 요소가 더해지면 훨씬 더 큰 효과를 거둘 수 있다. 게임에 참여한 고객들이 정해진 시간 안에 오면 아이스크림을 공짜로 줌으로써 기쁜 마음과 재미를 가지고 아이스크림 매장으로 올수 있게 만드는 것이 바로 게이미피케이션을 마케팅에 활용한 사례이다. 게이미피케이션은 점수, 레벨업, 랭킹, 도전과제 수행, 경쟁, 보상처럼 게임의 재미를 만들어내는 디자인 기법과 게임적인 사고를 게임 이외의 분야에 적용하려는 새로운 움직임을 의미하기도 한다. 항공사의 마일리지, 1+1 마케팅, 학교에서 '참 잘했어요' 도장을 10개 모으면 노트 한 권을 주는 것을 보다 개념화, 체계화한 것이 바로 게이미피케이션이다.

『슈퍼스타 K』, 2009, CJ E&M.　　　　　　　『프로듀스 101』, 2016, CJ E&M.

　게이미피케이션에는 방송 프로그램에도 많이 쓰인다. 우리나라에는 오디션 프로그램이 범람하고 있다. 오디션 프로그램이 처음 히트를 친 후, 복면가왕, 케이팝스타, 각종 트로트 프로그램 등으로 다양화되고 세분화되어 가는 추세다. 이 모든 오디션 프로그램의 시작은 『슈퍼스타K』였다. 지금까지의 음악 프로그램은 프로 가수들의 공연을 즐기는 포맷밖에 없었다. 일반적인 음악 프로그램에 현장에서 진행되는 경연대회라는 포맷을 융합하자 기대 이상의 폭발력이 생겨났다. 음악 프로그램에 게임적 요소가 들어가 있다고 할 수 있다. 위에서도 말했듯이 원래 프로 가수들은 공연만 하면 끝이었지만, 『나는 가수다』라는 프로그램은 매주 순위를 매긴 다음 꼴등을 탈락시키는 룰을 만들었다. 게임적 요소가 들어간 셈이다.

『프로듀스 101』은 PD나 방송국에 의해 투표 결과가 조작되었다는 문제가 있었지만, 그 전에는 꽤 인기 있는 프로그램이었다. 이 프로그램은 신인가수 그룹을 오디션을 통해 구성하고, 시청자들이 직접 새로운 그룹을 뽑는 형식으로 진행되었다. 오디션 방송 프로그램에 게이미피케이션을 적용한 것이다. 팬들은 단순히 수용하기보다 완전히 참여하기를 원한다. 투표하기를 좋아하고 의견을 올리는 것도 좋아한다. 자신이 프로듀서가 되어 아이돌 그룹을 만든다고 생각하게 된다. 시청자들이 적극적으로 참여하게 만들면 프로그램에 대한 관심이 높아지고 시청률도 높아지게 된다.

오디션 프로그램 외에도 시청자들과 소통하고 상호작용하는 프로그램들은 많다. 대표적인 사례가 바로 한국의 드라마다. 요즘은 사전제작이 더 많아지긴 했지만, 과거의 드라마들은 후반으로 갈수록 시간에 쫓겨 가며 쪽대본으로 촬영하는 경우도 발생했다. 방송되기 하루나 이틀 전에 촬영하는 경우도 있었다. 하지만 쪽대본에 의한 열악한 제작 환경은 오히려 제작하는 과정에 시청자의 의견을 반영할 수 있도록 하기도 한다. 시청자들이 의견이 제작에 반영될 수 있는 여지를 제공하기 때문이다. 사전제작이 일반화되어 있는 곳에서는 불가능한 일이지만 시청자의 의견을 실시간으로 반영할 수 있다는 점에서 미래 드라마 제작의 새로운 방식이 될 가능성도 있다. 물론 작품의 완성도 관점에서 생각하면 드라마에 시청자의 의견을 반영하는 것은 어려운 것이 사실이다.

이처럼 한국 드라마에서는 시청자와의 상호작용에 의해서 스토리가 바뀌기도 한다. 이것을 게임이라고 하기는 어렵지만, 상호작용이라는 측면

에서 게이미피케이션의 일종이라고 할 수 있다. 게임이란 나의 행동에 상대방이 반응하거나 피드백을 주는 과정이라고 정의할 수도 있기 때문이다. 요즘에는 좀 더 다양하고 복잡한 게임 요소들을 집어넣음으로써 더 성공적이고 혁신적인 방송프로그램을 만들기도 한다. 게임에서 가장 중요한 요소인 상호작용(interactive), 경쟁(competition), 보상(reward) 등을 게임이 아닌 프로그램에 활용하는 것이다.

게임적 요소를 오디션 프로그램뿐만 아니라 다른 방송 프로그램에서도 활용하려는 시도와 노력들이 있었다. 대표적인 사례로 게임형 예능방송들이 있다. 물론 지금은 인기가 시들해졌지만, 몇 년 전까지만 해도 무한도전, 1박2일 등의 리얼 버라이어티가 대세였다. 리얼 버라이어티를 대체할 수 있는 새로운 포맷을 찾다가 나온 것이 추리게임 포맷이었다. 『크라임씬』과 『더 지니어스』라는 게임을 방송에 도입한 것이다. 이것은 아예 게임 자체를 프로그램의 핵심 요소로 넣었다고 볼 수 있다.

예능방송에서는 이용자의 몰입을 높여야 한다. 게임형 예능방송이 아니라도 마찬가지다. 그렇다면 이용자의 몰입을 높이는 방법은 무엇일까? 우선 피드백이 빨라야 한다. 게임을 했는데 그 결과를 1달 뒤에 알려준다면 사람들은 그 게임에 몰입하지 않을 것이다. 그리고 게임의 목표와 규칙이 명쾌해야 한다. 게임의 규칙이 너무 복잡하면 몰입하기 어렵다. 너무 많은 것을 알아야 하기 때문이다.

게임 요소를 집어넣을 때는 설득력 있는 이야기구조를 가져야 한다. 그리고 어렵지만 충분히 달성 가능한 목표가 있어야 한다. 어떤 억만장자가

100미터를 8초대에 뛰면 1000억을 주겠다고 한다. 그렇게 뛸 수 있는 사람은 아무도 없기 때문에 아무도 그 게임을 하지 않을 것이다. 그런데 만약 100미터를 1분 안에 들어오면 1만 원을 준다고 하면 어떻게 될까? 그것은 많은 사람들이 할 수 있지만, 재미가 없어진다. 결론적으로 어렵지만 달성 가능한 과제가 필요하다. 이것은 게임이나 게임 이외의 콘텐츠에 게임적 요소를 넣을 때 가장 중요하게 생각해야 하는 것 중 하나다. 방송 프로그램을 예로 들면, 프로그램에 참여한 출연진들과 시청자들이 아슬아슬함과 흥미를 느낄 수 있도록 균형 잡힌 레벨디자인을 할 수 있어야 하는 것이다.

매일 보는 콘텐츠나 일상생활, 일, 공부 등을 어떻게 게이미피케이션할 수 있을지 생각해 보아야 한다. 어떤 게임 요소를 집어넣어야 사람들이 더 신나고 재미있게 무언가를 하게 될까? 게임은 게임 그 자체로 사용자를 몰입하게 만든다. 게임 이외의 장르는 게이미피케이션을 통해서 같은 효과를 낼 수 있다. 게이미피케이션이 향후 콘텐츠 성공에 중요하다고 말하는 이유가 바로 여기에 있다.

CONTENTS

1.
한국영화가 해외에서 성공하기 어려운 이유

한국영화의 해외진출 실적은 『기생충』이전과 이후로 나누어진다. 2020년 4월 기준으로『기생충』은 전 세계에서 2억 5천만 달러의 흥행성적을 거두었다. 이는 거의 3천억 원에 가까운 돈으로, 이전에는 상상도 못했던 액수다. 『기생충』은 저예산 영화는 아니지만 블록버스터급 영화도 아니었다. 그럼에도 불구하고 2억 5천만 달러의 흥행을 했다는 것은 큰 성공이라고 볼 수 있다. 특히 우리나라 영화가 거의 성공하지 못했던 북미에서 5천 3백만 달러의 극장 수익을 얻은 것은 정말 대단한 일

『기생충』,2019,바른손이앤에이.

이다. 그 후 미국에서 3번째로 큰 동영상 플랫폼인 Hulu에서 4월 8일부터 서비스가 시작되었고, 1주일 만에 전체 순위에서 2위권에 도달하는 쾌거를 이루기도 했다.

그렇다면『기생충』이전까지의 상황은 어땠을까? 사실『기생충』이후 우리나라 영화의 해외진출 패러다임 자체가 바뀌었다. 그러나 아직은 『기생충』같은 전략을 쓰기 어려운 것이 우리나라 영화의 현재모습이다. 지금부터『기생충』이전의 한국영화의 상황을 살펴보고, 당시 영화인들의 노력에 대해서도 알아보려고 한다.

2019년 우리나라 문화콘텐츠산업의 매출규모를 보면, 영화산업의 매출규모는 21.1조 원으로 전체 콘텐츠산업의 6.1%를 차지하고 있다. 이는 게임 매출규모의 약 1/2 규모이다. 이는 인구 1인당 연간 약 4.18편의 영화를 보는 정도의 빈도와 매출규모이다. 2019년 우리나라 영화 수출 비중은 0.4%로, 게임 수출액의 1/175 수준이다. 단,『기생충』하나가 1년 사이에 벌어들인 매출액이 2억 5천만 달러다. 어쨌든 지금『기생충』이전의 상황을 이야기하고 있다. 2019년의 영화 수출액은『뽀롱뽀롱 뽀로로』등의 애니메이션에 비해서도 적은 액수였다.

제작비를 더 많이 투자해서 영화를 만들면 퀄리티를 더 높일 수 있음에도 불구하고 그렇게 하지 못했던 이유는 무엇일까? 한국영화는 우리나라에서 매출의 대부분을 회수해야 하기 때문이다. 그러나 우리나라 영화시장의 규모에는 한계가 있다. 전 국민이 모두 그 영화를 관람해서 1위를 해도, 1,500만 명 정도 들어오면 거의 기적 같은 일이 된다. 우리나라 영

화시장의 규모를 생각하면 1,000억 원 이상의 제작비를 영화에 투자하기는 쉽지 않다. 반면 할리우드에서는 1억, 2억 달러 정도의 예산을 가지고 블록버스터 영화를 만들기도 한다. 할리우드는 전 세계를 시장의 대상으로 영화를 만들기 때문이다.

이처럼 영화가 성공하기 위해서는 국내에서 성공하는 것만으로는 한계가 있다. 물론 저예산으로도 상업적으로 성공하는 영화를 만들 수 있다. 하지만 이런 경우는 확률이 매우 낮다. 제작과 마케팅에 많은 자금을 투자한 영화가 성공할 가능성이 높은 것이 당연하다. 영화를 제작하는 사람들은 게임이나 방송 포맷이 해외에 수출되어서 성공하는 것을 보면서, 우리나라 영화도 해외에 나갔으면 좋겠다고 생각해왔다. 거기에는 큰 한계가 있었다.

전 세계 영화시장이 대부분 할리우드 영화와 자국 영화로 구성되어 있기 때문에 우리나라 영화를 외국에 수출하는 것은 매우 어려운 일이다. 그건 우리나라도 마찬가지다. 국내 극장에 가면 보통 할리우드 영화나 우리나라 영화를 보게 되어 있다. 독일 사람들도 마찬가지이다. 극장에 가면 독일 영화를 보거나 미국 영화를 보게 된다. 이런 상황은 다른 나라들도 대동소이하다. 이런 상황에서 우리나라 영화가 어떻게 해외로 진출해서 지속적으로 수익을 창출할 수 있을까?

『디워』는 2007년 9월에 미국 2,275개 스크린에서 개봉하였다. 이것은 처음 있는 일이었다. 이전에는 이런 경우가 없었다. 『디워』는 개봉 첫 주에 500만 달러의 매출을 달성하였다. 『디워』 이전에는 『봄여름가을겨울

『디워』, 2007, 영구아트무비. 『설국열차』, 2013, 모호필름, 오퍼스픽처스.

그리고 봄』이라는 예술영화가 미국에서 올린 성적이 최고였다. 이 영화는 먼저 미국 4개 극장에서 개봉했다. 미국에서 인기를 끌자 59개 극장으로 확대 개봉되었고, 2주 만에 90만 달러의 매출을 기록했다. 이것이 그때까지 가장 성공한 사례였다. 『디워』가 500만 달러의 매출을 냈음에도 불구하고 『디워』를 만들었던 영구아트는 도산을 하고 말았다. 콘텐츠 자체로 시도했던 해외진출은 많은 한계가 있었던 것이다.

사실 『디워』는 애국마케팅을 했다. 『디워』의 마지막 부분에 애국가가 나오면서 자막이 올라가는 장면을, 한국에서는 천만에 가까운 사람들이 관람했다. 해외에서는 이런 방법으로 마케팅을 할 수가 없었지만, 나름대로 독특한 관점과 새로운 경향이 있었기 때문에 미국 내 DVD 판매는 나

쓰지 않았다. 그러나 영구아트는 도산했다. 이런 경험들이 축적되자 우리나라 사람들은 어떻게 했을까? 해외로 나가는 것을 전제로 영화를 만들기는 어렵겠다는 생각을 하게 되었다.

지금은 우리나라에서 드라마를 제작할 때, 전 세계 시장을 바라보고 기획·제작하고 있다. 그러나 예전부터 그렇게 할 수 있었던 건 아니다.『별에서 온 그대』이후 몇 년 동안 중화권에서 우리나라 드라마의 인기가 높아졌고,『태양의 후예』나『도깨비』이후에는 한국 드라마가 세계적으로 확대될 수 있는 가능성이 높아졌다. 그 후에는 500만 달러 이상의 예산을 가지고 드라마를 만들 수 있게 되었다. 반면, 영화는 그렇지 않았다.

2.
발상의 전환
적극적 현지화

2014년에 『수상한 그녀』라는
코미디 영화가 개봉했다. 이 작
품은 심은경과 나문희라는 연기
파 배우들이 주연했으며, 860만
관객 달성이라는 성공을 이루어
냈다. 이 영화는 제작비와 투자
비를 다 회수한 상태였고, 일반적
으로 생각하면 영화 제작의 성공
이 마무리된 상황으로 보였다.

우리나라에서 제작한 영화는
국내에서 유통되는 것으로 마무
리되는 경우가 많았다. 우리나라

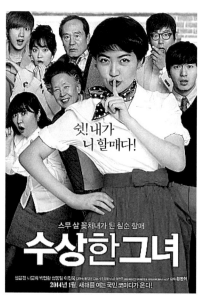

『수상한 그녀』, 2014, ㈜예인플러스.

에서 흥행에 성공한 영화도 해외로 진출하여 큰 수익을 얻는 경우가 많지 않다.『수상한 그녀』는 CJ가 투자하고 제작해서 배급했었던 영화인데, 이전과는 다른 방식으로 영화를 수출하기로 한 것이다. 당시 영화를 해외로 수출할 때는 완성된 영화를 판매한다는 개념이 많았다. 그러나 수십 년 동안 이렇다 할 결과가 없자, 2010년대 중반부터는 전략을 바꾸기 시작했다. 그렇게 새로운『수상한 그녀』가 해외에서 만들어지기 시작했다.『수상한 그녀』를 더빙한 것이 아니라, 중국, 일본, 베트남, 태국, 인도네시아, 장기적으로 보면 미국, 스페인, 터키에서 똑같은 스토리를 가지고 현지 사람들이 그것을 자신들의 나라에 맞게 바꾸어 영화를 만들기 시작했다.

이는 시나리오 판매로만 끝나지 않았다. 예전에는 우리나라 영화사들이 시나리오만 판매하고 끝냈던 경험이 많았다. 2000년대 초반에 우리나라 영화들이 해외에서 인기가 없던 시절, 할리우드에서 우리나라 영화의 시나리오만 구입하는 경우가 많았던 것이다. 그중에서도『조폭 마누라』같은 영화의 시나리오가 많은 관심을 받았다. 그들이 시나리오를 매수한 이유는 대부분 스토리를 확보하는 차원이었다. 물론 그 중에서『시월에』등 몇 개의 작품들은 미국에서 영화로 만들어지기도 했다.『수상한 그녀』는『조폭 마누라』나『시월에』와는 다른 방식으로 해외에 진출했다. 당시에 CJ는 중국과 아시아 쪽 국가들에 CGV 멀티플렉스를 설립하기 시작했다. 영화 유통망을 갖게 된 것이다. CJ는『수상한 그녀』의 시나리오를 활용해서 제작되는 영화에 투자하기 시작했다.

영화에 투자를 했다는 것은 그 영화에 개입할 수 있게 되었다는 뜻이

다. 만약 시나리오만 판매했다면, 그 시나리오를 토대로 영화를 만드는 사람은 자신이 원하는 방향으로 시나리오를 수정해서 영화를 만들 수 있다. 시나리오를 판매만 다면 그 이후에 영화에 개입할 수 없지만, 투자를 했다면 이야기가 달라진다. 영화제작에 개입을 할 수 있고, 더 나아가 유통과 마케팅까지 영향을 미칠 수 있다. 『복면가왕』이라는 프로그램은 영상 그대로를 수출한 것이

『The Masked Singer』, 2020, FOX.

아니라, 그 포맷을 수출했다. 우리나라는 『복면가왕』의 포맷을 중국, 미국, 영국 등에 수출하고 있다. 그 포맷을 구입한 외국 방송사는 새로운 컨

『Maskorama』, 2020, NRK1.

섭을 넣어서 흥행수익과 이익을 최대화하게 된다. 2020년 11월에는『복면가왕』의 노르웨이판과 스위스판이 현지에서 방영되며 전 세계에서 '복면가왕'이 리메이크 방영된 국가 수가 30개국을 돌파했다.

미국이나 영국의『복면가왕』은 그 나라 오락 프로그램 중에서 가장 성공적인 프로그램에 꼽힐 정도로 성공했다. 한국의 방송사는 이 프로그램의 제작에 투자하여 큰 수익을 얻기도 했다. CJ는 영화를 이러한 방식으로 수출했다. CJ는 그때까지 해외에서 성공하지 못했던 방식, 즉 완성된 영화를 수출하는 방식을 과감히 버리고 시나리오만을 수출한 뒤 각국에서 직접 제작하는 방식으로 바꾸었다. 단순히 시나리오를 판매하는 것에 그치지 않고, 투자를 하고 콘텐츠를 제대로 만들어서 배급까지 하기 시작했다.

완성된 콘텐츠가 성공했다고 해서 그 콘텐츠가 전 세계 어디에서나 성공할 수 있는 것은 아니다. 한국판『복면가왕』을 외국에서 방영한다고 해서 그 나라 사람들이 다 좋아하는 것은 아닌 것이다. 그 나라의 문화, 취향, 기호, 유행에 맞게 현지화해야 한다.『수상한 그녀』를 해외에서 리메이크할 때, 문화적 할인을 최소화하여 외국 사람들이 우리나라 영화에 대해 느끼는 이질감이 사라지게 만드는 방식을 사용했다.『수상한 그녀』의 맨 마지막 부분에 나이 든 할아버지가 김수현으로 바뀌는 장면이 있다. 그 순간 우리나라 사람들에게는 큰 인상을 줄 수 있지만, 우리나라 영화를 처음 보는 외국인은 김수현이 등장한다는 의미를 우리나라 사람들에 비해 이해하기 힘들 것이다. 그런데 그 나라에서 막 떠오르는 청춘 아이돌을 김수현 대신 출연시킨다면 어떨까? 문화적 할인을 없애고 비

숫한 느낌을 줄 수 있을 것이다. CJ는 우리나라 콘텐츠가 해외로 나갈 때 어쩔 수 없이 발생하는 문화적 할인을 최대한 줄이기 위해 전략을 수정한 셈이다.

『수상한 그녀』는 2014년에 우리나라에서 상영되었다. 그리고 같은 해, CJ는 중국에서 한중 합작으로 중국판 『수상한 그녀』를 만들기 시작했다. 한국판 『수상한 그녀』의 시나리오를 가지고 전 세계에서 현지화된 영상을 만들겠다는 기획이 초기부터 있었다는 것을 의미한다. 우리나라에서는 870만 명의 사람들이 『수상한 그녀』를 관람하였는데, 중국에서는 1,200만 명이 관람하여 690억 원의 매출을 달성했다. 물론, 중국에서 1,200만 명이 보았다는 것은 대단한 성공을 한 것은 아니었고 중박을 친 것에 불과했다. 하지만 10년 동안 만들어진 한중합작 영화 중에서는 가장 큰 성공을 거두었다. 한중합작 성공 사례가 발생하자, CJ는 유사한 방향으로 전략을 바꾸기 시작했다. 뿐만 아니라 『수상한 그녀』는 2015년에 베트남에서도 흥행 1위를 거두었다. 베트남에서 상영되었던 모든 영화 중 1위를 했고 56억의 매출이 발생했다. 이것이 큰 성공을 거두자, 이후 베트남에서 코미디 방송물로 전환되어 지속적으로 상영

『20세어 다시 한 번』, 2014, CJ E&M.

되었다. 뿐만 아니라 일본에서도 2016년에 『수상한 그녀』가 현지화되어 개봉했다.

『수상한 그녀』는 한국, 중국, 베트남, 일본 등에서 그 나라 사람들이 좀 더 쉽게 공감하고 감정 이입할 수 있는 얼굴과 캐릭터로 바뀌었다. 만약에 한국의 심은경과 나문희의 얼굴이 그대로 나온다면, 일부 외국인들에게는 낯선 느낌을 줄 수 있다. 여기에서 현지 배우들로 바뀌면 훨씬 더 공감

『내가 니 할매다!』, 2015, CJ E&M, HK Film.

하기 쉬워진다. 관객들과 같은 피부색과 외양을 가진 배우들이 그 나라의 언어로, 그 나라 살마들이 공감할 수 있는 코드로 이야기를 풀어나가기 때문이다.

현지화는 배우들의 외모에만 적용되지 않았다. 깜짝 놀라는 장면 하나에도 그 나라의 정서와 문화를 담았다. 생선으로 뒤를 탁 치는 순간에 당황하고 놀라는 장면이 나오는 한국판 『수상한 그녀』의 장면에서 등장하는 생선이 다른 나라에서는 다른 것들로 바뀌었다. 중국에서는 무로, 일본에서는 닭발로, 베트남에서는 뒤집개로 바뀌었다.

이처럼 현지화 전략은 배우만 바꾼다고 되는 것이 아니다. 시나리오와

내용의 미세한 부분에 이르기까지 한국적인 느낌을 배제하고 현지의 문화와 감수성에 맞게 섬세하게 바꾸는 작업이 필요하다. 이를 위해서 시나리오를 바꾸는 작업을 하는 베트남 현지의 작가와 CJ 담당자가 공동으로 의견을 내고 조율하였다. 그렇게 인도네시아, 베트남, 중국, 일본 등에 맞는 새로운 『수상한 그녀』가 만들어질 수 있었다. 지금까지 해외로 진출했었던 방식과는 다른 방식으로 접근한 것이 큰 성공을 거둔 것이다. 세계적으로도 이런 방식의 영화 해외진출은 많지 않았다. 그러나 CJ는 과거의 실패를 거울삼아 새로운 방법을 시도하여 길을 뚫어냈다.

기존의 해외진출 어려움을 이해하는 것에 멈추지 않고 새로운 전략을 생각하고 시도하는 노력이 새로운 성공모델을 만들었다. 제작자의 입장에서는 이런 콘텐츠가 계속 나오기를 바랄 것이다. 무엇이 필요할까? 전 세계에서 계속 이야기될 수 있는 시나리오가 있어야 한다. 『수상한 그녀』의 성공 이후, 우리나라에서 어떤 영화를 만들 때 자신들의 작품을 해외에 현지화하여 판매한다는 생각을 하게 되었다. 이처럼 기존의 해외진출 어려움을 이해하는 것에 멈추지 않고 새로운 전략을 생각하고 시도하는 노력이 새로운 성공모델을 만들었다고 할 수 있다.

8장

다른 분야 성공요인을 적용하자

징기스칸

CONTENTS

1.
징기스칸의 성공요인을 분석하는 이유

콘텐츠 분야를 직업으로 가지고 있는 사람들과 콘텐츠를 연구하는 사람들은 성공한 콘텐츠의 이유에 대해 나름의 생각을 가질 수 있다. 자신이 관심이 있는 영화, 게임 등에서 성공한 콘텐츠를 분석하고 다른 사람들의 연구 결과를 참조하면 표현의 차이는 있지만 유사한 결론을 찾을 수도 있다.

재미있는 유튜브 영상을 분석하고 그 영상이 인기 있는 이유를 찾아서 스스로 제작하는 영상에 적용하는 과정은 성공하는 콘텐츠를 제작하기 위한 필수적인 작업이다. 쉽지 않은 작업이지만 콘텐츠 제작하는 많은 사람들이 시도하고 있다. 이러한 시도는 분명히 더 성공적인 콘텐츠를 만드는데 도움이 된다. 그러나 다른 성공한 유튜브 영상을 모방했다고 해서 모든 사람이 성공하는 것은 아니다.

다른 콘텐츠 제작자들과 차별되는 성공한 콘텐츠를 만드는 방법은 성

공의 요인을 다른 분야에서 찾아서 적용하는 것이다. 자신이 관심 있는 장르의 콘텐츠만 집중적으로 분석하는 사람들에 비해서 더 창조적이고 차별화된 성공요인을 적용할 수 있을 것이다. 그러한 사례로 징기스칸의 성공요인을 분석하고 그것을 콘텐츠 성공요인 분석과 연결해서 생각해 보고자 한다.

1995년 12월 31일, 워싱턴포스트는 지난 1천 년간 전 세계에서 가장 중요한 인물을 한 명 꼽았는데, 그 사람은 바로 징기스칸이었다. 1천 년의 제한을 둔 이유는 예수, 석가모니, 마호메드 등의 인물을 제외하려고 했던 의도가 있었던 것으로 보인다. 이것은 조금 재미있는 이야기이다. 지난 1000년 동안 서구 역사에는 나폴레옹, 마르크스, 레닌, 셰익스피어 등 중요한 인물들이 많았다. 그 모든 사람들을 제치고 1천 년 간 가장 중요한 인물로 징기스칸이 뽑혔다. 그만큼 징기스칸의 영향력이 컸다는 것이다. 워싱턴포스트는 왜 징기스칸을 뽑았을까? 여기에서 몇 가지 기본적인 의문을 가지고 이 문제점들을 보려고 한다. 우선, 역사의 중심에 있지 않던 몽골이 세계 최대의 영토를 차지할 수 있었던 이유는 무엇일까? 몽골은 지금도 마찬가지이지만 과거에도 역사의 중심지는 아니었다. 인류의 문명은 이집트, 메소포타미아, 인도, 중국이 시발점이었고, 거기에서 많은 영향력이 퍼져 나간 것이기 때문이다.

중국 북방 지역에 있던 민족들, 오랑캐로 여겨졌던 그들이 역사에서 중심적인 위치에 있었던 적은 거의 없었다. 역사의 변방에 있었던 몽골이 어떤 일정 시점에 큰 영토를 차지할 수 있었던 이유가 무엇일까? 그 성공이 당시 문명의 중심이었던 중국 본토, 이스탄불, 이란의 테헤란, 사우디

아라비아의 중심지가 아니라, 역사의 가장 변방에 있었던 몽골에서 일어날 수 있었던 이유가 무엇일까?

콘텐츠 하면 떠오르는 대기업들이 있다. 게임 쪽에서는 넥슨, 엔씨소프트가 있고, 영화 쪽에서는 CJ, 음악 쪽에서는 SM, JYP, YG 등의 대표 기업들이 있다. 또 세계적으로는 디즈니, 넷플릭스 등 강한 성공의 토대를 가진 곳들이 있다. 징기스칸의 사례는 변방에 있는 내가 어떻게 콘텐츠로 전 세계 최고의 위치에 올라갈 수 있을지에 대한 사례가 될 수 있다.

몽골은 겨울이 길고 식물이 잘 자라지 못하는 결핍된 지역으로, 다른 나라에 비해 사람들이 편안하게 살 수 있거나 경제문화적으로 발전할 수 있는 조건이 아니었다. 마찬가지로 지금 학교를 졸업하고 처음 콘텐츠로 창업을 하거나 중소기업을 들어가게 된다면, 그곳은 대부분 결핍된 환경일 것이다. 그곳에서의 결핍을 어떻게 하면 장점으로 전환시킬 수 있을까? 이런 의미에서 징기스칸의 성공요인이 무엇이었는지, 이 성공요인을 콘텐츠에 어떻게 적용시킬 수 있을지 알아보려고 한다.

징기스칸은 1162년~1227년의 기간 동안 살았던 사람이다. 징기스칸은 1206년인 65세 때 몽골을 통일하고 몽골 전체에 영향력을 미치기 시작했다. 그리고 동유럽의 대부분, 러시아의 중심부, 중국, 주요 아랍 지역까지 전부 총괄하는 제국으로 성장했다. 단 70년 동안 이런 큰 제국으로 성장한 것이다.

싸이의 「강남스타일」이 전 세계에 얼마나 많이 확산되어 있을까? 「강남

스타일」이 전 세계의 어느 지역에서 가장 많이 다운로드되었는지를 보려고 한다. 사실 그전까지 우리나라 콘텐츠가 강했던 곳은 『겨울연가』가 히트했던 일본이었다. 그러나 일본에서는 「강남스타일」이 크게 성공하지 못했다. 중국에서도 관심을 받긴 했지만, 히트했다고 보기는 어렵다. 하지만 그 이전까지 우리나라 콘텐츠가 주목받지 못했던 미국, 남미, 오세아니아, 유럽 쪽에서는 큰 성공을 이루었다.

물론 아이튠즈에서 다운로드한 횟수를 기준으로 한다는 제한이 있다. '음악'이라고 하는 장르의 단 한 곡만의 영향력을 보여주고 있고, 반복적으로 성공한 자료는 아니기 때문에 이 분석이 맞는지 틀린지는 알 수는 없다. 좀 더 정확하게 말하면 징기스칸과 비교하기에는 여러 어려움이 있다. 하지만 「강남스타일」은 마치 징기스칸처럼 전 세계로 급속하게 퍼져 나갔고, 이후 방탄소년단 등의 한국 음악이나 『기생충』 등의 한국 콘텐츠들이 전 세계로 확산되는 토대를 만들어 주었을 가능성이 있다. 이런 「강남스타일」의 성공은 인터넷 속도와 보급망과 밀접한 관련이 있다. 인터넷 인프라가 잘 되어있는 국가일수록 「강남스타일」이 더 많이 진출해 있다. 이것은 인터넷 기반이 잘 되어있지 않은 곳에서는 「강남스타일」이 잘 확산되지 못했다는 것을 의미한다. 전 세계가 인터넷으로 연결되어 있는 지금 이 시대에도 강남스타일처럼 전 세계로 퍼져 나가기 어려운데, 징기스칸은 어떻게 최고의 지역을 모두 차지할 수 있었을까?

싸이의 「강남스타일」이 전 세계로 퍼져 나가는 현상을 각 지역의 인터넷 인프라와 연결 지어 생각해 보았다. 그렇다면 몽골이 전 세계로 퍼져 나갔던 1200년경의 세계는 어땠을까?

그 시기의 세계는 종교적으로 통일되어 있었으나 정치적으로는 분열되어 있었다. 아시아에서는 불교와 유교가 안착되어 있었고, 중동은 600년 대 이후 이슬람으로 거의 통일되어 있었다. 유럽은 로마 교황이 중심이 되어 거의 천주교로 통합되어 있었다. 중국은 남송과 금으로 나뉘어서 각각 중국을 지배하면서 정치적, 군사적으로 갈등이 심한 상태였다. 중동지역에서는 중동 전체를 지배하던 셀주크 왕조가 약화되기 시작하자 각지의 지방 권력들이 힘을 키우고 있었다. 유럽에서는 이러한 이슬람 세력의 침략으로 인해 십자군이 움직이고 있던 시절이었다. 이처럼 종교적, 문화적으로는 권역별로 통합되어 있었지만 정치적, 군사적으로는 갈등이 계속되었다.

징기스칸은 종교에 대해서는 관용적인 태도를 가졌다. 종교는 아주 넓은 지역에서 통합되어 있었고, 그 지역 내에서는 강력한 이데올로기를 갖고 있었기 때문이다. 대신 정치적, 군사적으로는 강력한 통합과 억제를 통해 세계를 지배해 나가기 시작했다. 1215년에 중국의 금나라를 정복하고, 호라이즘 아랍 지역은 1220년 경, 러시아 모스크바는 1238년에 정복하였다. 징기스칸은 금나라 지역과 중국 쪽을 1213년에, 고려를 1218년에, 북경을 1211년에 침략하는 등 1200년대 초기에는 중국과 한국의 북방을 지배 하는 것에 집중했다. 1210년대 초반부터는 아랍권으로 들어가서 이 지역을 통합했고, 1220년대에는 유럽에 들어가서 동유럽, 러시아 지역까지 진출하게 되었다. 그렇게 지중해에 몽골군이 도착한 것이 1222년이었다. 징기스칸은 짧은 기간 안에 전 세계의 넓은 지역을 정복하였고, 상당 기간 통치한 것이다.

2.
징기스칸의 성공요인을
콘텐츠에 적용한다면?

정복의 목적 vs. 콘텐츠의 목적

여기에서는 군사적, 정치적 이야기가 아닌 태도에 대한 문제를 보려고 한다. 징기스칸의 정복의 목적은 약탈과 목초지 확보에 있었다. 다른 민족들과 정복의 목적이 달랐던 것이다. 일본이나 중국 등의 농경민족들은 농토와 쌀, 곡류를 차지하는 것이 침략과 정복의 목적이었다. 하지만 몽골민족들에게 농토는 별 의미가 없었다. 그래서 아무리 좋은 곡창 지대를 차지하더라도 그것을 가질 생각을 하지 않고, 그 다음 지역을 약탈하러 출발할 수 있었다. 이것을 콘텐츠에 적용해보면 어떻게 될까?

콘텐츠에서 성공하려는 목적이 무엇인가? 크게 두 가지로 이야기할 수 있다. 첫째, 예술적 완성도가 높은 작품을 만들어서 전하고자 하는 메시지를 전 세계 사람들에게 전하기 위해서이다. 둘째, 직접 만든 콘텐츠를

통해 큰 수익을 얻기 위해서이다. 이런 꿈을 통해 많은 사람들은 콘텐츠를 열심히 만든다. 하지만 세계가 깜짝 놀랄 만한 성공을 하기 위해서는 그 목적 자체에 변화가 있어야 할지도 모른다. 넷플릭스나 OTT 이전에 전 세계는 직접 만든 콘텐츠를 사람들에게 보여주기 위한 유통망을 확보하는 것이 중요했을 수도 있다.

넷플릭스는 직접 만든 콘텐츠를 사람들에게 보여주려고 했던 것이 아니라, 모든 사람들이 저렴한 가격으로 좋은 콘텐츠를 누릴 수 있게 해 주겠다는 다른 식의 접근을 했다. 2000년대 초에 페이스북을 만든 마크 주커버그는 페이스북을 처음 만들 때 전 세계 사람들을 가입시키고 거기에 특정 비즈니스 모델을 도입해서 수익을 얻어야겠다는 생각을 하진 않았다고 한다. 페이스북을 만든 사람의 목적은 그것과는 차원이 다른 목적이었다. 이처럼 콘텐츠를 만들어서 성공하려는 목적 자체가 다른 사람들과 다르다면, 기존의 관습에서 벗어난 새로운 지평을 열어갈 수 있을지도 모른다.

콘텐츠의 성공 목적을 수익이나 메시지의 전달로만 생각한다면 콘텐츠의 확장이 어려울 수도 있다. 이슬람이 전 세계로 확산되는 단계를 보면, 이슬람은 사우디아라비아 지역을 중심으로 중동에 퍼져 나갔다. 그로부터 약 600년 이후, 이슬람은 인도네시아와 말레이시아 지역에까지 퍼져 나갔다. 이런 종교적인 메시지가 널리 퍼진 것은 대단한 것이다. 물론, 이슬람 지역이 다른 지역을 정치적, 군사적으로 완전히 통치했던 것은 아니다. 만약 이슬람이 영토 확대가 목표였다면, 오랜 시간에 걸쳐 확산되지 못했을 것이다. 그렇다면 콘텐츠를 제작하는 사람들이 새롭고 독창적인

목적을 생각해 내고 그에 걸맞는 콘텐츠를 만들어낸다면, 이제까지 콘텐츠 역사에 없었던 작품을 만들어 낼 가능성이 있다.

속도전 vs. 콘텐츠의 빠른 전파

앞에서 말한 것처럼 몽골이 우리나라를 침략한 것이 1018년이었고, 지중해에 도달한 것이 1022년이었다. 교통수단이 발달하지 않은 시기에 우리나라에서 지중해까지 4년밖에 걸리지 않은 것이다. 그것이 어떻게 가능했을까? 몽골의 군대는 기마병을 중심으로 구성되어 있다. 그리고 한 명이 말 3마리를 갖고 있었다. 말 한 마리로 달리다가 말이 지칠 것 같으면 다음 말을 타고, 나머지는 빈 말인 상태로 달리는 것이다. 이와 같은 방법으로 몽골은 빠른 소수정에 기마병들을 중심으로 다른 지역을 공격해 나갔다.

몽골군이 쳐들어오고 있다는 소문이 확산되려면, 사람들이 A지역에서 B지역으로 가서 소문을 퍼뜨려야 한다. 그러나 소식을 전하러 가는 그 사람들이 아무리 빨리 간다고 해도 몽골군의 속도보다 느렸다. 몽골군은 소문이라는 정보보다도 더 빨리 달릴 수 있었던 힘이 있었다. 몽골군이 하루에 450km를 이동하며 빠른 속도로 진격할 수 있었던 이유 중 하나는 역참제도에 있었다. 이때 이용한 마패는 말이 그려져 있는 동그란 패로, 우리나라 조선시대 때 암행어사가 가지고 다니기도 했던 것이다. 몽골은 몽골제국 전체 지역 간선도로 40km마다 말, 식량, 숙소를 해결할 수 있는 주막 같은 역참을 1500여 개 설치했다. 마패를 갖고 있는 사람이 오면 말,

식량, 숙소를 제공해 주었다. 그렇게 몽골군은 새로운 말로 교체해 가면서 지체 없이 빠르게 이동할 수 있었다. 그렇게 중국에서 아랍까지 10일 이내에 연락병이 이동할 수 있었던 것이다.

몽골은 연락병에게 모든 것에 있어서 최우선권을 주었다. 이 연락병들은 문서를 가지고 이동하지 않았고 모든 것을 말로 지시했다. 연락병이 잡힐 경우, 문서가 없기 때문에 상대방은 연락병이 거짓말을 해도 알 수 없었다. 메시지는 이런 방법을 통해 수신자에게만 전달되었다. 지금으로 치면 전쟁을 하는 나라들 중에서 한 나라에만 인터넷 통신망이 깔려 있었던 셈이다.

몽골은 상인들을 이용한 정보전을 펼치기도 했다. 그렇게 빠른 정보교환이 이루어졌기 때문에 전쟁에서 유리한 위치를 차지할 수 있었다. 몽골 제국은 장거리를 이동하는 상인들을 적극적으로 지원해 주었다. 그 상인들에게 이익을 주고 상인들을 이용해서 정보를 퍼뜨리거나 수집하는 일들을 했다. 그래서 군대나 정보의 이동이 아주 신속했다. 그렇게 빠른 속도가 가능했던 이유는 갑옷의 무게에도 있었다. 그 당시의 유럽 십자군들은 45kg의 갑옷을 입고 싸웠다. 반면 몽골군들은 아주 간소하게 입었다. 전쟁에서 속도보다 중요한 게 또 어디 있을까?

몽골 기마군단이 서아시아, 유럽까지 진출할 수 있었던 이유는 군용식량인 보르츠에 있었다. 몽골부대는 보급선이 없었다. 현재 우리나라가 전쟁을 일으켜 지중해까지 정복했다고 가정하면 어떤 문제가 있을까? 그 해답은 군용 식량, 즉 보급에 있다. 우리나라 사람들은 밥과 김치를 먹어

야 한다. 김치를 매번 한국에서 공급할 순 없으니, 현지에서 김치를 만드는 수밖엔 없다. 하지만 그러기는 쉽지 않다. 몽골군도 전투식량을 현지에서 조달해야 했다. 하지만 그곳의 식량은 몽골군에게 익숙하지 않았다. 모든 전쟁은 보급선이 생명선이다. 보급선이 길어지면 큰 문제가 생긴다. 당나라가 고구려를 침략했을 때 안시성 전투에서 당나라를 물리칠 수 있었던 것은, 당나라 군대의 보급선에 문제가 생겼기 때문이었다. 그렇다면 몽골군은 어떤 식량을 먹었을까? 몽골 사람들은 3~4개월 동안 말린 고기를 가루로 만들어 보관했다. 그 육포가루를 물에 불려서 식량으로 사용 가능하게 만든 것이다. 그렇게 하면 소 1마리가 4kg 정도로 줄어든다. 이 가루를 말의 방광 안에 넣고 꺼내 먹었다. 기마병들은 이 식량을 달리는 말 위에서도 먹을 수 있었다. 동일한 결과를 얻기 위한 시간을 최대한 줄이는 노력이 몽골군의 전투력을 강화시켰다.

미국과 일본의 애니메이션 제작사들은 초당 24프레임의 풀 애니메이션을 만들어야 한다는 생각에서 벗어나 리미티드 애니메이션을 만들기 시작했다. 초당 12, 8, 6프레임, 심지어 더 적은 수의 그림을 사용하는 리미티드 애니메이션은 풀 애니메이션보다 더 적은 시간과 비용이 드는 것이 당연했다. 그래서 리미티드 애니메이션을 사용하는 회사들이 급성장하게 되었다. 이처럼 콘텐츠를 제작할 때 기존의 방식보다 훨씬 빠른 속도로 만들 수 있다면 어떤 이익이 있을까? 속도가 빠르다는 것은 인건비가 줄어들고, 전체 제작비가 낮아진다는 것을 의미한다.

기존에 콘텐츠를 제작할 때 반드시 해야 된다고 생각하는 부분을 과감히 변경하거나 바꿀 수 있다. 드라마를 만들 때 사전제작 단계에서 철저

히 기획하면 쪽대본을 가지고 촬영하는 것보다 더 효과적인 방법이 생길 수 있다. 드라마라고 왜 사전에 쪽대본을 만들어야 하지? 만약 드라마를 현장에서 즉흥적으로 만들면 어떻게 될까? 사전에 준비를 대강 하긴 하지만, 즉흥적으로 이야기를 바꿔가면서 드라마를 찍어보면 어떨까? 와 같은 생각들을 하고, 그것이 진짜 실현 가능한지를 고민해보는 것이다. 물론 현실적으로는 이러한 방식을 모두 적용하기는 어려울 것이다. 하지만 지금까지와는 완전히 다른 새로운 방식에 대해 열린 마음을 갖고 생각하는 자세는 꼭 필요하다.

징기스칸의 리더십 vs. 콘텐츠 리더십

몽골군의 성공요인 중 하나는 징기스칸의 리더십에 있었다. 대한민국을 다스리는 것과 중국을 다스리는 것 중 어떤 것이 더 난이도가 높을까? 물론 여러 변수가 있을 수 있겠지만, 통상적으로는 당연히 우리나라보다 몇 십 배 넓은 땅덩어리에 있는 14억 이상의 사람들을 다 스리는 것이 더 어려울 것이다. 아무리 뛰어난 리더가 있어도, 그 리더가 모든 구성원을 인간적으로 컨트롤할 수 있는 것과 그렇지 않은 것은 차이가 있기 때문이다.

징기스칸의 시대에 그의 부하들은 1년 넘게 걸어가야 하는 거리에 있는 땅도 잘 지배할 수 있었다. 이것이 통제 없이 가능할까? 걸어서 몇 달 몇 년을 가야 하는 지역에 가서 전쟁을 하라고 왕이 명령한다면, 거기에서 전쟁을 하고 살아가면서 본국에 있는 왕에게 충성을 다해야겠다는

생각이 과연 들까? 이것은 결코 쉽지 않은 일이다. 몽골제국의 후반부엔 잘 되지 않았지만, 적어도 전반부에는 가능했다. 그 이유는 무엇일까? 바로 지도자의 비전을 공유하는 방식으로 통치했기 때문이다.

성공했을 때의 가장 큰 문제는 성공하고 난 후의 갈등이다. 다 같이 고생을 하고 노력하는 과정에서는 모든 구성원들이 일치단결한다. 그러나 성공을 한 후에는 누구의 공이 더 컸는지에 대한 분열과 갈등이 일어나는 것이 역사에서 반복적으로 나타나는 현상이었다. 몽골 군대는 중국 땅을 정복하자마자 곧바로 아랍을 침략하는 '더 넓은 세상의 정복'으로 갈등을 전환해 버렸다. 그렇게 되면 내부분열이 일어날 일이 훨씬 줄어든다. 공을 세웠던 장수들을 다른 지역 정복에 보내 버리기 때문이다.

징기스칸에게는 효율적인 군사 행정조직이 있었다. 이 조직은 신뢰를 바탕으로 지도자의 명령을 수행하는 심플한 군사 행정 조직이었다. 몽골군은 정복을 한 후 거기서 얻은 재물을 부하들과 공유하는 시스템이 있었다. 전쟁에 나가서 직접적으로 칼을 들고 싸우는 사람뿐만 아니라 간접적으로 뒷받침해주는 사람과도 성공의 보상을 나누는 시스템이 있었던 것이다.

또한 리더는 자신과 동일한 생각을 하는 부하들을 만들어냈다. 리더는 부하들을 각 지역으로 내보낸 다음 그들에게 전권을 위임했다. 물론, 전권을 위임하지 않을 수도 없었다. 말을 타고 아무리 쉬지 않고 빨리 달려도 10일을 가야 하는 거리에서 급변하는 현상이 일어났을 때, 그것을 본국에 연락해서 답을 듣고 20일 뒤에 도착해서 조치를 취하는 것은 불가

능한 일이기 때문이다.

몽골은 신분과 상관없는 능력 위주의 인사정책을 펼쳤다. 몽골민족은 아랍 쪽으로 진군할 때 한족 군인들을 같이 데리고 갔다. 몽골민족만으로는 공격할 수 있는 군인의 수가 너무 적었기 때문이다. 만약 페르시아 등 아랍 중동국가를 침략했다면, 비록 이민족이지만 거기에서 가장 능력 있는 사람들을 관리자로 뽑았다. 몽골 사람들은 사람들의 종교 등에 대해 매우 관용적이었다. 원래 몽골 사람들은 무당 중심의 샤머니즘을 가지고 있었지만, 불교, 기독교 등에 대해서도 관용적이었다. 다른 지역을 침략해서 다스릴 때도 종교에 대해서는 모두 허락해 주었다. 몽골은 유대인이 됐든 이슬람 민족이 됐든 능력 있는 사람들을 모두 등용했다.

이런 것은 징기스칸이 했던 말과도 연결된다. "배운 게 없다고, 힘이 없다고 탓하지 말라. 나는 내 이름도 쓸 줄 몰랐으나 남의 말에 귀를 기울이면서 현명해지는 법을 배웠다." 이때 '남'이라는 것은 몽골 부하들의 말만 들었다는 것이 아니다. 현지를 잘 알고 있는 현지인들의 말에도 귀를 기울였다는 뜻이다. 몽골 사람들이 러시아를 침략해서 300년을 지배했는데, 거기에 몽골 사람들이 얼마나 있었을까? 그곳에는 지배하던 몽골인의 숫자에 비해 지배받는 러시아인들이 훨씬 많았다. 그럼에도 어떻게 몇 백 년을 지배할 수 있었을까? 그곳의 현지인들 중 능력 있는 사람들을 등용할 수 있는 시스템이 있었기 때문이다. 이것을 콘텐츠에 적용하면 어떻게 될까?

콘텐츠는 여러 사람들의 협력으로 이루어지는 결과물이다. 요즘에는

음원 하나를 만드는 데에도 과거에 비해 많은 인원이 필요한 경우가 많다. 따라서 콘텐츠를 성공시키기 위해서는 리더십이 필수적으로 요구되고 있다. 그리고 리더십을 생각하는 동시에 팔로우십을 생각해야 한다. 어떤 것을 이끌어 간다고만 생각하지 말고, 어떤 사람이 앞서서 이끌어 나갈 때 그 사람을 어떻게 효과적으로 도와주면서 따라갈지에 대한 훈련도 되어야 한다. 성공하는 콘텐츠를 만드는 조직에서 좋은 팔로워가 되면, 짧은 시간 안에 그 콘텐츠를 만드는 리더가 될 수도 있다. 성공적인 콘텐츠는 모두 리더십 있는 사람들이 이끌었다는 것을 항상 생각해야 한다.

콘텐츠는 수많은 사람들이 협력해서 만드는 결과물이고, 그 속에서 좋은 리더를 따라가는 방법이나 좋은 리더가 되는 방법을 늘 고민해야 한다. 콘텐츠를 제작하는 사람이 징기스칸 같은 리더십을 가지려면, 사람들의 능력을 중심으로 생각해야 한다. 나와 정치관이나 종교가 다르다는 이유로 그 사람을 뽑지 않는 것은 바람직하지 않다는 것이다. "적은 밖에 있는 것이 아니라, 바로 내 안에 있었다."라는 징기스칸의 말처럼 내 안에 있는 편견과 차별이 좋은 콘텐츠와 좋은 조직을 만드는 데 문제가 될 수 있다는 것을 반드시 알고 있어야 한다. 설령 갈등구조에 있는 집단의 사람이라고 하더라도, 그 사람이 콘텐츠를 만드는 데 도움이 된다면 삼고초려할 수 있어야 한다.

전통 기술의 새로운 활용 vs. 콘텐츠 기술 활용

또 다른 성공요인은 전통 기술을 새롭게 활용했다는 것이다. 말을 타고 달리는 기술과 활을 쏘는 기술은 전 세계 모든 민족들이 가지고 있었다. 그런데 그 당시 말을 타고 달리면서 활을 쏴서 적을 맞힐 수 있는 사람들은 몽골 사람들밖에 없었다. 이 두 가지 기술을 융합시켜서 성공했던 것이다. 물론 말을 타면서 활을 쏘면 정확성은 떨어질 수 있다. 정확성이 다소 떨어지더라도 적에게 부상을 입힐 수만 있다면 충분했다. 적이 부상을 당하기 시작하면 그 다음부터 모든 움직임이 둔해지기 때문이다. 공성전을 할 때는 투석기나 석궁을 사용했다. 이것은 몽골 사람들이 알지 못하는 기술이었다. 이것은 중국 사람들이 발전시킨 기술이었다. 이것을 콘텐츠에 적용하면 어떻게 될까?

우선 콘텐츠를 만들 때 콘텐츠의 목적에 맞는 최적화된 기술을 사용해야 한다. 이를 위해서는 콘텐츠 제작과 관련된 기술 동향에 눈과 귀를 열어두어야 한다. 콘텐츠의 트렌드만큼이나 콘텐츠 제작 기술의 흐름도 빠르게 변화하기 때문이다. 만약 새로운 기술이 콘텐츠를 만드는 데에 조금 거칠지만 효율적이라면, 그것을 최대한 빨리 콘텐츠에 적용할 수 있어야 한다. 그리고 미국, 일본, 유럽과 같은 콘텐츠 선진국들이 콘텐츠를 제작하고 유통하고 마케팅하는 방식들을 항상 눈여겨봐야 한다. 그래서 좋은 점이 있다면 적극적으로 도입해야 한다. 예를 들어 미국과 일본의 애니메이션 업계에서는 3D로 2D의 느낌을 내는 카툰렌더링이 활발하게 연구되고 있다. 이것이 어떤 기술이고 어떤 이점이 있는지, 내 콘텐츠에 도입하기 위해서는 어떻게 해야 하는지를 고민할 필요가 있는 것이다.

몽골군의 차별화된 전술 vs. 콘텐츠 기술의 활용

다음 몽골의 성공요인은 차별화된 전술이다. 이슬람과 유럽의 기마병들은 기마병들끼리 충돌해서 싸우는 방식을 사용했다. 몽골 사람들은 그러한 방식으로 싸우지 않았다. 말을 타고 활을 쏠 수 있었기 때문에 쭉 달려와서 활을 쏜 뒤, 다시 돌아가서 활을 준비해서 또 쏘는 방식으로 싸웠다. 40~50m 떨어진 상태에서 계속 활을 쏘면서 돌았기 때문에 이슬람과 유럽의 기마병들이 칼을 쓸 수가 없었다. 이슬람과 유럽의 기마병들은 칼을 제대로 써 보지도 못하고 전쟁에서 패했다. 이처럼 몽골은 자신들의 기술과 장점을 최적화한 전술을 만들어냈다. 높은 성에서는 몇 명 되지도 않는 몽골군들이 어떻게 살아남았을까? 말을 타고 성을 올라갈 순 없으니 돌을 쌓아서 성을 넘어야 하는데, 이 일을 포로들에게 시켰다. 도망가면 죽이고 올라가서 살아남으면 산다는 식이었다.

대부분의 몽골군들은 처음 공격을 할 때 선두그룹이 전진하다가 도망을 갔다. 상대방이 쫓아오게 만든 뒤, 갑자기 방향을 바꿔 뒤와 옆에서 들어오는 군대와 합쳐서 상대를 물리쳤다. 몽골군의 숫자는 이슬람 사라센 제국 등의 군대보다 훨씬 작았다. 몽골군이 처음에 도망가는 것은 누가 봐도 자연스러워 보였다. 문제는 몽골군의 기동성이 너무 빨랐기 때문에 대군이 있어도 잡아내지 못하고 속수무책의 상태에 빠졌다.

몽골군들이 말을 타고 달려오는 모습은 너무나도 초라했다. 갑옷도 없고 말도 작았으며 옷도 초라해서 마치 거지 떼가 몰려오는 것처럼 보였다. 번쩍거리는 갑옷을 입고 웅장하게 늘어서 있던 이슬람과 유럽 제국의

기사들은 거지 떼처럼 달려오는 몽골 기병들을 보고 우습게 생각했을 것이다. 싸우는 척 도망가는 몽골군을 보면서, 저들에 대한 무시무시한 소문들이 다 헛소문이라고 생각하며 방심하기도 했을 것이다. 그렇게 기세 등등한 상태에서 몽골군을 쫓아가다 보면, 어느 순간 몽골 기병들은 언제 그랬냐는 듯이 방향을 바꿔서 반격하기 시작했을 것이다.

또한 몽골군은 최상의 상태가 될 때까지 전쟁을 회피했다가 기회를 보아 집중 공격을 하는 파비안 전략을 사용했다. 적이 너무 강하거나 새로운 전술을 쓰기 때문에 이기기 힘들다고 판단되면, 몽골군들은 작은 그룹으로 나뉘어 흩어져 버렸다. 그렇게 되면 적군이 쫓아갈 수 없었다. 그러다가 시기를 봐서 전체가 한꺼번에 공격했다. 이것을 콘텐츠에 적용하면 어떻게 될까?

몽골군은 한 가지 병법만을 고집하지 않았다. 끊임없이 전술을 변형했다. 콘텐츠를 만들 때도 실패하기 전에 조금이라도 실패의 가능성이 느껴진다면, 같은 방식으로 계속하지 말고 최대한 빨리 전술을 변형해야 한다. 경험이 많은 스태프들은 자신이 찍고 있는 영화가 잘 될 것인지 안 될 것인지에 대한 감을 어느 정도 느낄 수 있다. 콘텐츠 제작에 있어서도 기획단계부터 상황의 변화에 따라 능동적인 전술 변형이 필요하다.

심리전, 공포감 : 전쟁과 시장의 논리

몽골은 차별화된 전술들도 잘 활용했지만, 심리전과 공포감도 효과적

으로 이용했다. 사전에 항복하지 않는 경우에는 전체 주민들을 몰살시켰다. 성 하나를 정복했는데 그래도 항복하지 않고 저항하는 경우에는 모든 성을 불태워버리고 모든 주민을 몰살시켜 버렸다. 몽골군이 침략했을 때 항복하지 않으면 어린아이까지 한 명도 살리지 않고 다 죽인다는 소문을 사방에 퍼뜨렸다.

몽골군들은 적의 장수를 끝까지 추격하여 살해함으로써 적군의 리더십을 약화시켰다. 전쟁을 하면 적의 장수나 왕은 미리 도망갈 수도 있었다. 그러나 몽골군은 그들을 끝까지 추격해서 살해했다. 몽골군은 패배하고 도망친 적국의 지배자들이 도망가서 살든지 말든지 신경 쓰지 않았던 일반적인 침략자들과 달랐다.

그렇다면 몽골군이 처들어온다는 소문을 들은 성 안의 백성들은 어떻게 될까? 공포에 떨 수밖에 없다. 만약 그곳을 통치하는 왕이 몽골군에게 반항한다면, 자신들을 다 몰살시킬지도 모른다는 생각이 들 것이다. 그 지역의 왕은 몽골군과 싸우다가 설령 먼저 도망가도 그 사람들은 끝까지 자신을 찾아서 죽일지도 모른다는 두려움에 떨 것이다. 그래서 몽골군이 처들어온다는 소문만 들려와도 먼저 항복하는 경우가 많았다. 몽골군들은 그 넓은 땅을 정복할 때, 전투를 하기도 전에 복속시킨 적도 많았다.

몽골군들은 자신들의 무력과 병력과 힘에 대한 과장된 정보를 의도적으로 퍼뜨렸다. 몽골 군대가 한번 들어오기만 하면 10명만 되어도 수백 명의 적군을 다 무찌른다는 소문을 낸 것이다. 이 당시의 종교들은 대부분 큰 그룹으로 묶여 있었다. 이 중에서도 중동 지역은 다양한 종교가 혼

재하고 있는 경우가 많았다. 이슬람과 유대인들이 섞여 있는 지역에서는 유대인들이 이슬람에 의해 억압받거나 그 반대인 경우들이 많았다. 이런 곳에서는 간첩을 활용해서 내부의 갈등구조와 정치구조를 파악한 뒤 내부분열을 일으켰다.

이것을 콘텐츠의 사전 마케팅과 연결시킬 수 있다. 대부분 영화를 처음부터 끝까지 다 본 다음에 그 영화가 좋다고 말하는 것이 정공법이다. 하지만 그 영화를 보지 않은 주변 사람들도 어쩔 수 없이 보게 되고 나서 취향에 맞지 않아도 전체적인 흐름을 따라가기 위해 그 영화가 좋다고 이야기하는 경우도 있다. 몽골군의 심리전이 바로 이와 비슷한 심리를 이용한 것이다.

중국은 코로나19가 유행하기 전까지 일대일로를 꿈꾸고 있었다. 해상 실크로드를 통해 인도와 아프리카, 유럽까지 중국과 연결함으로써 유라시아를 하나로 묶는 원대한 프로젝트였다. 중국은 실크로드에 대한 인프라 건설, 무역로 재건 등을 기대하며 일대일로를 추진해 나갔다. 그러나 작년부터 여러 문제가 드러나기 시작했다. 엎친 데 덮친 격으로 2020년에 코로나19가 세계적으로 대유행하자, 일대일로 프로젝트를 예전처럼 자신 있게 추진할 수 없게 되었다. 중국은 몽골의 성공을 현대에 되살리고 싶을 것이다. 물론 군사적으로 정복하는 것은 아니지만, 아직까지 비슷한 현상이 끊임없이 일어나고 있다.

우리나라가 무력이나 경제력으로 전 세계를 지배하기는 어렵다. 국토와 국력에 한계가 있기 때문이다. 콘텐츠로는 세계를 선도할 수 있다. 정

치적, 군사적, 경제적 강국이 되는 것보다, 문화콘텐츠 강국이 되는 것이 훨씬 현실적이다. 문화의 힘으로 나라를 우뚝 세우는 것이 가장 현실적이다. 전 세계의 리더가 되는 방법 중에서 가장 가능성이 높은 것은 콘텐츠를 통해 리더가 되는 것이다.

**콘텐츠
세계
시리즈**

인간은 생각을 하기 때문에 다른 동물들과 차별화된다. 원시 인간은 자신의 생각을 소리나 그림으로 표현하기 시작했다. 처음으로 콘텐츠가 만들어진 것이다. 시간이 흐르자 언어와 문자가 태어났고, 이를 통해 역사와 문화가 만들어졌다. 이로써 콘텐츠 세계가 시작되었다.

콘텐츠 성공을 말하다

콘텐츠 세계로 시리즈 02

초판 1쇄 발행 2021년 02월 25일

지은이. 전현택
발행. 김태영

발행처. 도서출판 씽크스마트
주소. 서울특별시 마포구 토정로 222(신수동) 한국출판콘텐츠센터 401호
전화. 02-323-5609 / 070-8836-8837
팩스. 02-337-5608
메일. kty0651@hanmail.net

ISBN. 978-89-6529-256-2 (04600)

도서출판 사이다
사람의 가치를 밝히며 서로가 서로의 삶을 세워주는 세상을 만드는 데 필요한
사람과 사람을 이어주는 다리의 줄임말이며 씽크스마트의 임프린트입니다.

씽크스마트·더 큰 세상으로 통하는 길
도서출판 사이다·사람과 사람을 이어주는 다리